圖解 羽毛球全攻略

張曦 牛雪彤 編著

目錄

目錄

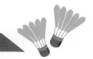

羽毛球運動的
基礎知識

01
適合羽毛球
運動的人

02
羽毛球運動
靈活方便

適合羽毛球運動的人

羽毛球運動適合於男女老幼，不同年齡、不同性別以及不同體質的
人都能在羽毛球運動中找到樂趣。

◀ 青少年 ▶

- 促進眼睛發育，防止近視
- 增強身體質素、心理質素
- 提高學習專注力
- 加快大腦反應
- 促進骨骼生長，增加身高
- 增強心肺功能和身體協調能力
- 磨練心智，增加抗壓能力
- 有利親子互動，增進親情

◀ 中老年人 ▶

- 鍛煉眼力
- 舒筋活血
- 治頸椎、肩周炎
- 全身鍛煉
- 增強友誼
- 提高技能
- 健腦增智

◀ 年輕人 ▶

- 在樹立自信心的同時，培養團隊精神、協作能力
- 增強人際溝通和交往能力
- 掌握正確的運動技術
- 培養遵紀守法精神
- 可以減肥、精神愉悦
- 培養光明正大的作風
- 體會成功與失敗的感覺

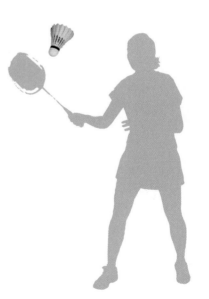

羽毛球運動靈活方便

◄ 不受場地限制 ►

羽毛球的基本設備要求比較簡單，球拍兩支、羽毛球一個、繩子一條就足夠。正規比賽場地面積僅 65 至 80 平方米，長 13.4 米，寬 6 米（雙打）或 5.18 米（單打）。平時打羽毛球，只要地面基本平整，沒有障礙物就可以了。在不受風力影響的情況下，更可以到戶外，把球網架起來，在一定長度和寬度的空地上畫上幾條線，雙方對練。在戶外運動時，更可呼吸新鮮的空氣，享受陽光的沐浴，促進人體的血液循環和新陳代謝。

◄ 不受人數限制 ►

羽毛球運動既可以單對單練習，又可集體會戰（雙打練習或三人對三人對練）。單人對練時，練習者可以隨心所欲地打出任何弧線、任何力量、任何落點的球；集體會戰則有助養成協調配合的習慣，培養團體精神。

◄ 不受年齡性別限制 ►

羽毛球運動娛樂性比較強，運動量可按照個人體質情況而決定。年輕人身強力壯，可以把球打得又高又遠，拚盡全力撲救任何來球，盡情散發自己的青春氣息；年老體弱的則可根據自己的要求來變換擊球節奏，可以把球輕輕地擊來打去，從而達到鍛煉身體、延年益壽的功效，既活動了身體，又娛樂了心情。

羽毛球的技術術語解析

≪ 裁判員的具體手勢及術語 ≫

停止練習

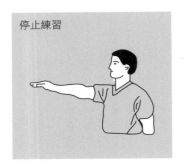

換發球（指向發球方）

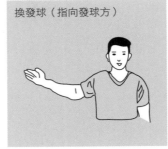

第二發球、連擊

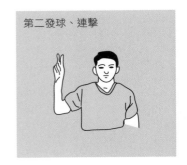

持球、拖帶

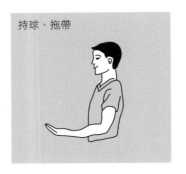

觸網

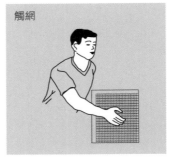

過網擊球

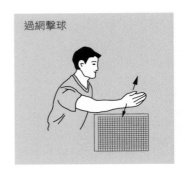

暫停

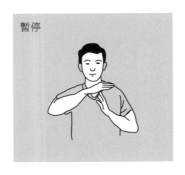

方位錯誤

得分

◀ 發球裁判的手勢要求 ▶

擊球瞬間，球拍杆未指向下方，整個拍頭明顯低於發球的整個握拍手部

擊球瞬間，球的整體未低於發球員的腰部

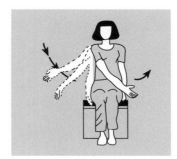

不正當延誤發球出擊

發球擊出前，腳不在發球區內、觸線或移動

最初的擊球點不在球托上

◀ 司線員的手勢 ▶

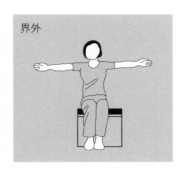

界外

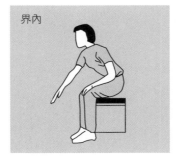

界內

視線被擋住

羽毛球比賽規則

🏸 計分制度

- 採用 21 分制,即雙方分數先達 21 分者勝,3 局 2 勝。每局雙方打到 20 平後,一方領先 2 分即算該局獲勝;若雙方打成 29 平後,一方領先 1 分,即算該局取勝。

- 新制度中每球得分,除特殊情況(比如地板濕了、球打壞了),球員不可再提出中斷比賽的要求。但是,每局一方以 11 分領先時,比賽進行 1 分鐘的技術暫停,讓雙方可擦汗、喝水等。

- 得分者方有發球權,如果本方得單數分,從左邊發球;得雙數分,從右邊發球。在第三局或只進行一局的比賽中,當一方分數首先到達 11 分時,雙方交換場區。

🏸 雙打

- 一局比賽開始,應從右發球區開始發球。

- 只有接發球員才能接發球;如果其同伴去接球或被球觸及,發球方得 1 分。

 i. 在發球方得分為 0 或雙數時,應該由發球方的站在右側的運動員發球,接發球方站在右側的運動員接發球;發球方得分為單數時,則應

站在左發球區的運動員發球或接發球。

 ii. 每局開始首先接發球的運動員,在該局本方得分為 0 或雙數時,都必須在右發球區接發球或發球;得分為單數時,則應在左發球區接發球或發球。

 iii. 上述兩條相反形式的站位也適用於其同伴。

- 任何一局的本方發球員失去發球權後,同時對手獲得 1 分,接著由其對手之一發球,如此傳遞發球權,注意,此時雙方 4 位運動員都不需要變換站位。

- 運動員不得有發球錯誤和接發球的錯誤,或在同一局比賽中有兩次發球。

- 一局勝方的任一運動員可在下一局先發球,負方中任一運動員可先接發球。

- 球發出後就不再受發球區的限制了。運動員可在本方場區自由站位和將球擊到對方場區的任何位置。

🏸 單打

- 發球員的分數為 0 或雙數時,雙方運動員均應在各自的右發球區發球或接發球。

- 發球員的分數為單數時,雙方運動員均應在各自的左發球區發球或接發球。

- 球發出後，雙方運動員就不再受發球區的限制而自由擊到對方場區的任何位置，運動員的站位也可以在自己這方場區的界內或界外。

場區規則

- 以下情況運動員應交換場區：
 i. 第一局結束
 ii. 第三局開始
 iii. 第三局中或只進行一局的比賽進行至一方達到 11 分時
- 運動員未按以上規則交換場區，一經發現立即交換，已得分數有效。

合法發球

- 發球時任何一方都不允許非法延誤發球。
- 發球員和接發球員都必須站在斜對角線發球區內發球和接發球，腳不能觸及發球區的界限；兩腳必須都有一部分與地面接觸，不得移動，直至將球發出。
- 發球員的球拍必須先擊中球托，與此同時整個球必須低於發球員的腰部。
- 擊球瞬間球杆應指向下方，從而使整個球框明顯低於發球員的整個握拍手部。
- 發球開始後，發球員的球拍必須連續向前揮動，直至將球發出。
- 發出的球必須向上飛行過網，如果不受攔截，應落入接發球員的發球區。

重發球

- 以下情況應重發球：
 i. 遇到不能預見或意外的情況。
 ii. 除發球外，球過網後，球掛在網上或停在網頂。
 iii. 發球時，發球員和接發球員同時違例。
 iv. 發球員在接發球員未做好準備時發球。
 v. 比賽進行中，球托與球的其他部分完全分離。
 vi. 司線員未看清球的落點，裁判員也不能做出決定時。
- 「重發球」時，最後一次發球無效，原發球員重發球。

羽毛球的違例

- 發球不違例，或接發球者提前移動。
 注：發球時，球拍拍框高於握拍手的手腕（過手）或者拍框過腰（過腰）也都屬犯規。
- 發球員發球時未擊中球。
- 發球時，球過網後掛在網上或停在網頂。
- 比賽時，
 i. 球落在球場邊線外；
 ii. 球從網孔或從網下穿過；
 iii. 球不過網；
 iv. 球碰屋頂、天花板或四周牆壁；
 v. 球碰到運動員的身體或衣服；

vi. 球碰到場地外其他人或物體（由於建築物的結構問題，必要時地方羽毛球組織可以制定羽毛球觸及建築物的臨時規定，但其他組織有否決權）。

- 比賽時，球拍或球的最初接觸點不在擊球者網的這一方（擊球者擊球後，球拍可以隨球過網）。
- 比賽進行中，
 i. 運動員球拍、身體或衣服觸及網或網的支持物；
 ii. 運動員的球拍或身體，以任何程度侵入對方場區；
 iii. 妨礙對手，如阻擋對方緊靠球網的合法擊球。
- 比賽時，運動員故意分散對方注意力的任何舉動，如喊叫、故作姿態等。
- 比賽時，
 i. 擊球時，球夾在或停滯在拍上緊接著又被拖帶；
 ii. 同一運動員兩次揮拍連續擊中球兩次；
 iii. 同一方兩名運動員連續各擊中球一次；
 iv. 球碰球拍繼續向後場飛行。
- 運動員違反比賽連續性的規定。
- 運動員行為不端。

死球

- 球撞網並掛在網上，或停在網頂上。

- 球撞網或網柱後開始在擊球這一方落向地面。
- 球觸及地面。
- 「違例」或「重發球」。

發球區錯誤

- 發球順序錯誤。
- 從錯誤的發球區發球。
- 在錯誤的發球區準備接發球，且對方球已發出。

發球區錯誤的裁判方法

- 如果錯誤在下一次發球擊出前發現，應重發球；只有一方錯誤並輸了這一回合，則錯誤不予糾正。
- 如果錯誤在下一次發球擊出前未被發現，則錯誤不予糾正。
- 如果因發球區錯誤而「重發球」，則該回合無效，糾正錯誤重發球。
- 如果發球區錯誤未被糾正，比賽也應繼續進行，並且不改變運動員的新發球區和新發球順序。

比賽中的出界

- 單打的邊線：邊界的裡面一條
- 雙打的邊線：最外面一條
- 單打的前發球線：最前面的一條
- 雙打的前發球線：和單打一樣，都是最前面一條
- 後發球線：底線前的那一條線。發球在

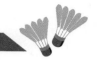

這兩條線之間才有效。

裁判職責和受理申訴

- 裁判長對比賽全面負責。
- 臨場裁判員主持比賽並管理該球場及其周圍。裁判員應向裁判長負責。
- 發球裁判員應負責宣判發球員的發球違例。
- 司線裁判對球在其分管線的落點宣判「界內」或「界外」。
- 臨場裁判員對其所分管職責內的事實的宣判是最後的裁決。
- 裁判員應做到：
 - i. 維護和執行羽毛球比賽規則，及時地宣報「違例」或「重發球」等
 - ii. 對申訴應在下一次發球前做出裁決
 - iii. 使運動員和觀眾能隨時瞭解比賽的進程
 - iv. 與裁判長磋商後撤換司線或發球裁判員
 - v. 在缺少臨場裁判員時，對無人執行的職責做出安排
 - vi. 在臨場裁判員未能看清時，執行該職責或判「重發球」
- 將所有與規則有關的爭議提交裁判長（類似的申訴，運動員必須在下一次發球擊出前提出；如在一局比賽結尾，則應在離開賽場前提出）。

羽毛球比賽規則之比賽連續性、行為不端及處罰

- 比賽從第一次發球起至比賽結束應是連續的。
- 下列比賽中，每場比賽的第二局第三局之間應允許有不超過 5 分鐘的間歇：
 - i. 國際比賽項目
 - ii. 國際羽聯批准的比賽
 - iii. 在所有其他的比賽中（除非該國家組織預先公佈不允許這一間歇）
- 遇到不是運動員所能控制的情況，裁判員可根據需要暫停比賽。如果比賽暫停，已得分數有效，續賽時由該分數算起。
- 不允許運動員為恢復體力或喘息，或接受場外指導而中斷比賽。
- 比賽時不允許運動員接受指導。
- 在一場比賽中，運動員未經裁判員同意，不得離開場地。
- 只有裁判員能暫停比賽。
- 運動員不得有下列行為：
 - i. 故意引起比賽中斷
 - ii. 故意改變球的速度
 - iii. 舉止無禮
 - iv. 規則未述的其他不端行為
- 對嚴重違反或屢犯者判違例並立即向裁判長報告，裁判長有權取消其比賽資格。
- 未設裁判長時，競賽負責人有權取消違反者的比賽資格。

②

羽毛球運動前的
準備知識

01
個人裝備

羽毛球

◄ 羽毛球構造 ►

鵝毛、鵝大刀毛
毛片厚實，羽毛球細密，錨杆粗壯，落點精準更耐打

毛杆筆直粗壯
耐打，不易折斷，間隔均勻，長短一致，飛行穩定且更耐打

優質複合軟木球頭
彈性好，擊打和耐用性非常出色，不易裂開，保證飛行穩定

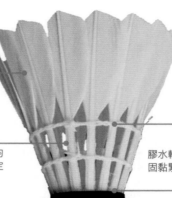

高密度線圈
細緻整潔，做工精細，美觀的同時提高飛行穩定性

進口膠水
膠水輕質細膩，黏性高，牢固黏緊每一根毛片，耐打度同時提高 20%

球頭台纖部分
台纖緊湊密實，與軟木銜接結實，增強耐打性

軟木
台纖

◄ 羽毛球的種類 ►

鵝毛材質

鵝毛在中國有三大產區：

四川毛：每年 4 月至 7 月

華東毛：安徽、江蘇、浙江，每年 7 月至 10 月

東北毛：東北三省，每年 10 月至 12 月

四川毛製造出來的球好打、適重，而東北毛製造出來的球耐用、漂亮。

羽毛裁製率

一隻鴨子有兩隻翅膀，平均每隻翅膀的裁製率約 16 根羽毛。一隻鵝有兩隻翅膀，平均每隻翅膀的裁製率約 20 根羽毛。

比賽 A 級別以上的球，兩隻翅膀，鴨約 3 至 4 根，鵝約 5 至 6 根。標準 B 級別，兩隻翅膀，鴨約 4 根，鵝約 4 根。標準 C 級別，兩隻翅膀，鴨約 4 根，鵝約 4 根。

想做出頂級羽毛球，就必需用 16 根角度相同外加順滑、潔白排列而成的羽毛。

◀ 羽毛球頭的種類 ▶

常見的材料分成三種：軟木、發泡膠和硬膠。一般用於娛樂的羽毛球成本較低、性能較差，屬低檔的。而軟木大多數用於高檔的羽毛球。

目前球頭有兩種：一種是全軟木球頭，低品質的軟木材料比較容易開裂；一種是台纖板球頭軟木複合（人造材料），這種球頭的強度比較好。

台纖板的球頭的結構

球頭上層為約 13 毫米的人造纖維，下層為軟木。下層的軟木有三種：

- 小顆粒碎軟木，硬度在邵氏 60 以下
- 大顆粒碎軟木，硬度在邵氏 60 以上
- 13 毫米整體軟木，硬度邵氏 60 以上

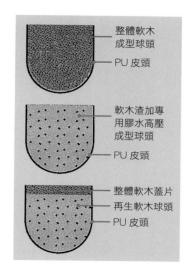

整體軟木成型球頭

PU 皮頭

軟木渣加專用膠水高壓成型球頭

PU 皮頭

整體軟木蓋片
再生軟木球頭
PU 皮頭

從使用情況來看，全軟木的耐打度遠遠低於以上這三種羽毛球的球頭。其主要的原因之一是台纖板的球頭基本沒有出現開裂情況，而軟木的球頭平面會開裂。上述的後兩種的拍感還是比較不錯的，不黏拍而且打起來聲音清脆。小顆粒軟木球頭沒有這兩種好。

◀ 羽毛球的選擇技巧 ▶

質量好、速度合適的羽毛球對整個比賽的順利進行至關重要。羽毛球質量如何，可以從以下幾個方面判別。

- 羽毛球的外型要整齊，質地為軟木上包裹一層薄皮，羽毛要潔白順滑而且插片的角度要一致。
- 羽毛桿略粗且直，膠水均勻，用手握上去要有硬度，彈性要好，不能變形。
- 在試打羽毛球時，其飛行的穩定性要好，旋轉向前不搖晃，不飄移，在同一筒內的羽毛球速度的快慢不應該有明顯的差別。

羽毛球的速度（重量）有自己的一套標準，一般在球筒的頂蓋上會標注：76、77、78、79或 1、2、3、4。其標號數值越小則球速越慢，標號值越大則球速越快。

球拍

◄ 球拍構造 ►

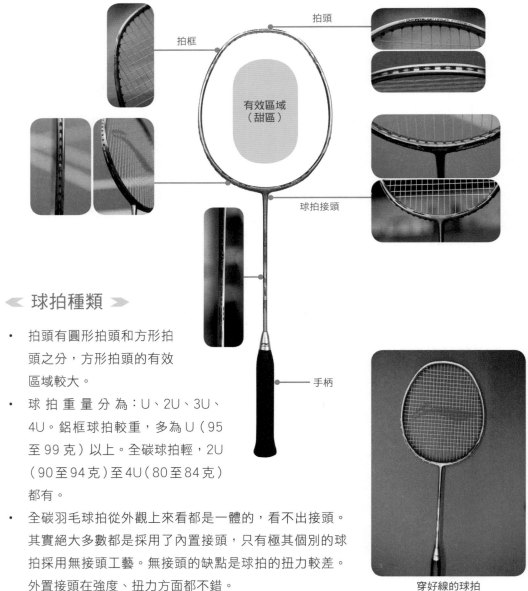

拍頭

拍框

有效區域
（甜區）

球拍接頭

手柄

◄ 球拍種類 ►

- 拍頭有圓形拍頭和方形拍頭之分，方形拍頭的有效區域較大。

- 球拍重量分為：U、2U、3U、4U。鋁框球拍較重，多為 U（95 至 99 克）以上。全碳球拍輕，2U（90 至 94 克）至 4U（80 至 84 克）都有。

- 全碳羽毛球拍從外觀上來看都是一體的，看不出接頭。其實絕大多數都是採用了內置接頭，只有極其個別的球拍採用無接頭工藝。無接頭的缺點是球拍的扭力較差。外置接頭在強度、扭力方面都不錯。

穿好線的球拍

◄ 線的種類 ►

* 羽毛球線在反彈性能、耐用性能、控球性能、吸震性能、
 擊球手感方面都有不同的級別組合和特殊的生產工藝，
 以滿足不同類型選手、不同球拍和不同打法的組合需要。
* 推薦的橫、豎線分開，四點打結的專業拉線法來拉羽線，
 一般為：
 * 雙打：橫 24 磅、豎 22 磅
 * 單打：橫 22 磅、豎 20 磅（女子可減 1 至 2 磅）

◄ 球拍選擇技巧 ►

初學羽毛球，選擇合適自己的羽毛球拍是很重要的。但是，
球拍的種類很多，拍頭的形狀不同，重量不同，拍上的球線
也千差萬別，更不要說價格的懸殊了。怎樣挑選到合適，稱
手的羽毛球拍呢？我們從以下幾點來分析研究。

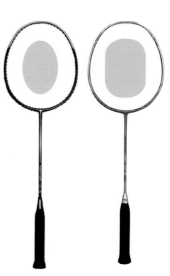

有效區域（甜區）

* 球拍上手，最直接留意到的就是拍頭形狀，相對來說方
 形球拍比圓形球拍的有效區域要大。
* 球拍的重量也很重要，並不是越輕的球拍越好，雖然球
 拍輕動作靈活，但是在扣球的時候卻影響擊球的力度。
 一般來說全碳羽拍的重量最輕。價格也比較貴。
* 球拍上手之後，檢查一下拍杆的彈性，揮動一下，感覺
 震不震手，也測試到拍頭和拍柄連接處的彈性。
* 檢查一下羽毛球線的情況，用肉眼觀察橫豎線是否均勻，
 有沒有大小不一，隨便拉起一條，檢查一下是否緊繃。
* 握柄根據不同的手掌的大小有不同的型號。挑選合適自
 己手型的拍柄。
* 價錢也是運動愛好者很關心的部分。球拍並不是越貴越
 好。貴的球拍各方面性能都很優秀，但是作為初學者，
 根本體會不到球拍的優越性。開始學習，適當挑選即可。

服裝

◄ 服裝的選擇技巧 ►

選擇球衣是有原則的，並不是任何運動衫都可以用於羽毛球運動，但選擇羽毛球服裝並不難。要選擇輕的服裝；純棉的衣服不要選，因為純棉的衣服吸汗的能力有限，也不容易把汗水蒸發，衣服會吸收越來越多的汗水，增加了衣服的重量，貼在身上就非常不舒服了；不要選擇過於貼身的衣服，過於貼身的衣服會限制球員的運動範圍。

◄ 服裝的種類 ►

🏸 裙褲

正

背

正

背

🏸 比賽服

衣服特點：立體縫製、吸汗速乾、防靜電。

推薦理由：選用最新科技布料，穿上之後柔軟舒適；採用特殊降溫技術、聚酯纖維布料，彈性超強，不易褶皺，排汗速乾，耐熱性好，方便清洗。

褲子特點：立體縫製、舒適、防靜電。

推薦理由：選用最新科技布料，穿上之後柔軟舒適；採用特殊快乾布料、聚酯纖維布料，質輕，透氣，不易起毛球，方便清洗，貼身穿著更舒服。

女裝

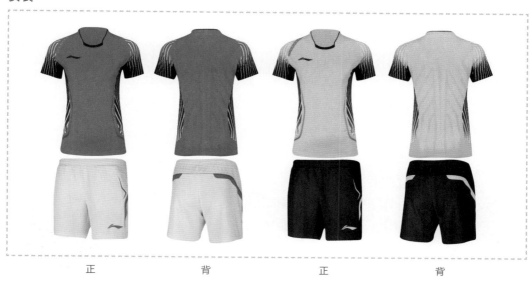

正　　　　　背　　　　　正　　　　　背

男裝

正　　　　　背　　　　　正　　　　　背

鞋

◀ 鞋的種類 ▶

羽毛球鞋的鞋底大都由生膠或人工橡膠合成。羽毛球場地絕大多數是木地板,而生膠的鞋底因抓地力強,所以適合於木板場地。

人工橡膠的鞋底分硬底和軟底,硬底如網球鞋,適合水泥或磨石子地,軟底則被設計用於塑膠場地。不論穿著的鞋子為何,最重要是要有個觀念,就是在室內打球時才穿。這樣,一來可以避免鞋子弄髒,二來可避免鞋底沾滿灰塵而變滑。

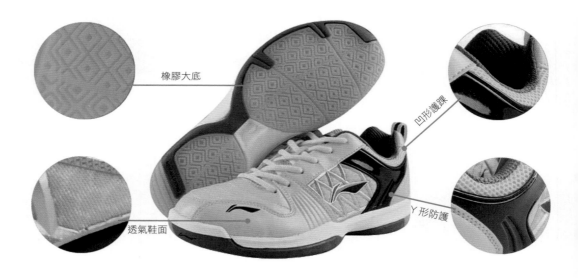

橡膠大底

凹形護踝

透氣鞋面

Y形防護

透氣鞋面:大面積透氣網眼面為腳步塑造出前所未有的輕盈。

Y形防護:輕鬆步伐,增強防護,防止扭傷。

凹形護踝:貼合腳型,能很好地保護腳踝,防止腳部在運動中扭傷。

橡膠大底:一流抓地力與耐磨性,輕鬆駕馭一切場地。

◄ 鞋的選擇技巧 ►

* 選擇羽毛球專用鞋的效果最好；如果沒有，就選擇輕盈舒適的鞋。
* 好的羽毛球鞋可以使你健步如飛，選擇時注意鞋底最好採用牛筋底，這樣韌性會比較好，適合在室內運動。如在室外，可選擇高級的合成橡膠鞋底，效果也不錯。
* 羽毛球鞋穿上時要合腳，不能太大也不能太小。
* 高檔的羽毛球鞋多數採用複合生膠材料，前後腳掌接觸地面的部分採用生膠，增強鞋子的抓地性能。
* 外韌內軟的鞋底有助提高起動速度和緩衝性能，在腳部落地的時候有效吸收震動，並將震動轉化為力量。鞋底的厚薄影響遠大於鞋子的重量，儘量不要選用鞋底太厚的球鞋。

◄ 羽毛球襪 ►

* 羽毛球襪的材質主要是棉的。棉襪的優點是柔軟、摩擦力大、吸汗。柔軟能對腳趾起到良好的保護作用；摩擦力大則不會因為襪子滑而導致腳在鞋子裡面滑動，進而損傷腳趾；吸汗可以減少腳的汗臭，延長球鞋的使用壽命。
* 羽毛球襪的襪底是加厚的。羽毛球選手在場上的移動非常多，來回頻繁地做起動、制動、蹬地等動作，襪子與鞋的摩擦非常多，所以必須要加厚的襪底才能延長球襪的使用壽命，而且加厚的襪底對於腳也起到減震和保護的作用。
* 羽毛球襪通常都是一體成型，沒有突出的縫線，普通的棉襪有很多都是在襪子的前端縫合，這條縫線既降低了襪子的強度，又經常會使腳趾產生不舒服的感覺。羽毛球襪整體成型，保證了襪子的形狀跟腳型的貼合，同時減低襪子對腳產生傷害的可能性。

◄ 比賽場示意圖 ►

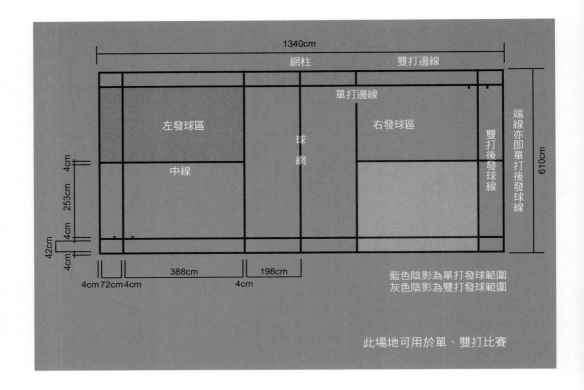

- 場地為長方形，中央被球網（兩邊柱子高1.55米，中間網高1.524米）平均分開；高9米，場地周圍2米內不得有障礙物。
- 羽毛球場地橫向被中線平分為左右兩個半區；縱向被分為前場、中場、後場。
 - i. 前場：從前發球線到球網之間的一片場地
 - ii. 後場：從端線到雙打後發球線之間的一片場地
 - iii. 中場：前發球線與雙打後發球線之間的一片場地

◀ 場地的選擇 ▶

- 用木板拼接而成的場地是比較理想的羽毛球場。材料要選擇相對有彈性的，這樣才比較符合羽毛球場的條件。因為球員們在進行比賽的時候，需要不停地奔跑跳躍，有的時候還會摔倒。如果場地比較硬，會容易受傷。

- 不論是使用木板地面還是合成材料地面，都必須保證運動員在比賽中不感到太滑或太黏，並且地面要有一定的彈性。

 i.　球場應是一個長方形，用寬 40 毫米的線畫出。羽毛球場地標準尺寸為長 13.40 米，單打場地寬 5.18 米，雙打場地寬 6.10 米。

 ii.　場地線的顏色最好是白色、黃色或其他容易辨別的顏色。

 iii.　如面積不夠畫出雙打球場，可畫一單打球場，端線亦為後發球線，網柱或代表網柱的條狀物應放置在邊線上。

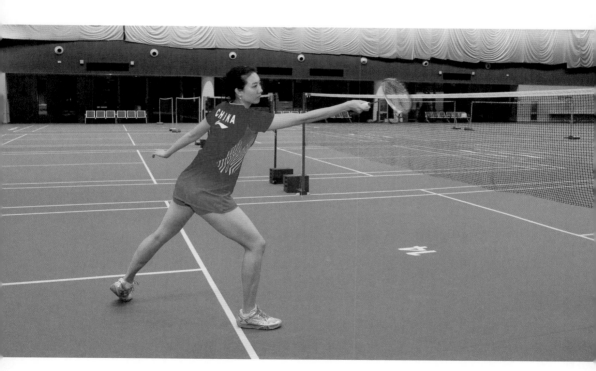

示範影片 ▶

熱身運動

頭部運動

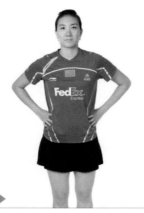
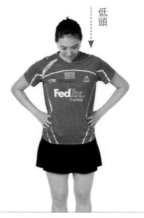

低頭

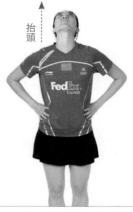

抬頭

01

1. 準備動作時，雙手叉腰，目視前方。

2. 先向前低頭，下頜靠近胸骨，感到後頸處的肌肉有拉伸的感覺。

3. 再向後仰頭，感到頸下面的肌肉伸展到最大。

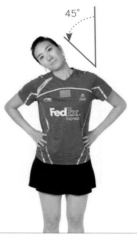

45°

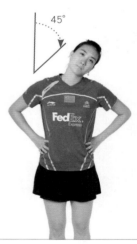

45°

02

1. 準備動作時，雙手叉腰，目視前方。

2. 始終目視前方，分別向左右兩個方向側歪頭，感受到對側頸上的肌肉有拉伸的感覺。

3. 運動時，保持身體正直，不要來回晃動。

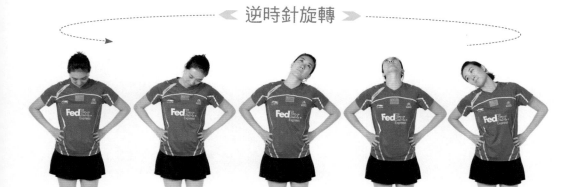

◀ 逆時針旋轉 ▶

03

1. 準備動作時，雙手叉腰，向下低頭。

2. 分別用順時針和逆時針兩個方向畫圈旋轉頭部，旋轉一圈之後，回到起始位置。

◀ 順時針旋轉 ▶

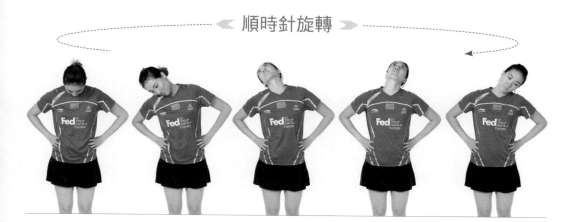

膝關節運動

蹲下

起立

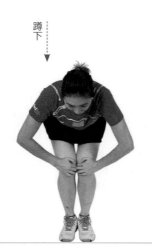
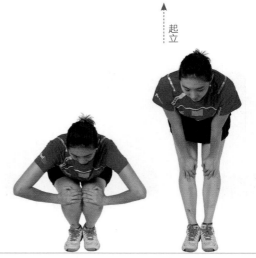

01

1. 準備動作時，彎腰，兩手放在膝蓋上，頭向下。

2. 頭始終向下，慢慢地下蹲，然後慢慢地起立。

向內旋轉　　　　　向外旋轉　　　　　向內旋轉

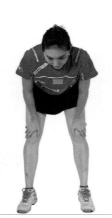
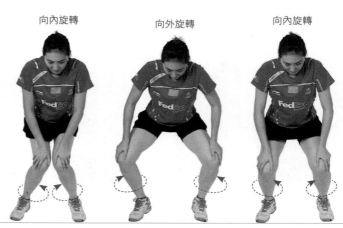

02

1. 準備動作時，雙手放在膝蓋上，兩腿分開，頭向下。

2. 分別用順時針和逆時針兩個方向畫圈旋轉腿部，旋轉一圈之後，回到起始位置。

壓腿運動

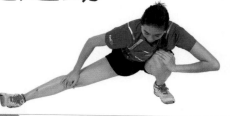
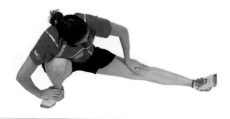

01

1. 左腿屈膝，右腿繃直，呈側弓步狀，向下壓腿。運動時，保持身體正直，不要來回晃動。身體蹲下，重量壓在左腿上，右腿繃直。

2. 把重心轉到右腿上，左腿繃直。

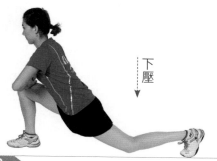
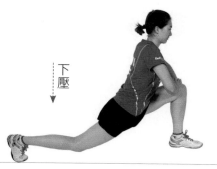

下壓

下壓

02

1. 雙腿與身體前後分開站立，雙手自然垂放體側。

2. 前腿屈膝，後腿繃直，呈正弓步狀，向下壓腿，重複幾次。

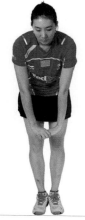
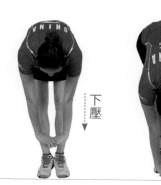

下壓

下壓

03

1. 準備動作時，雙手交叉，手臂自然下垂，腰微微彎曲。

2. 腰部慢慢地向下彎曲，兩腿併攏繃直。儘可能地兩手向下壓，碰到地面為止。

腳踝運動

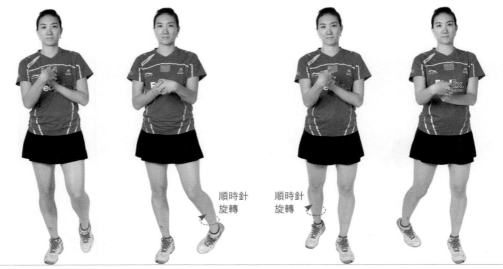

順時針
旋轉

順時針
旋轉

1. 準備動作時，十指
 交叉，右腳繃直，
 左腳腳尖點地。

2. 順時針轉動左腳
 踝，同時兩手也要
 跟著轉動。

3. 右腳踝以同樣的方法做。

手臂運動

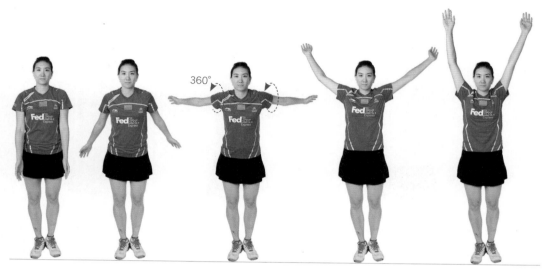

1.　準備動作時，胳膊自然垂下，兩手心分別放在兩腿外側。

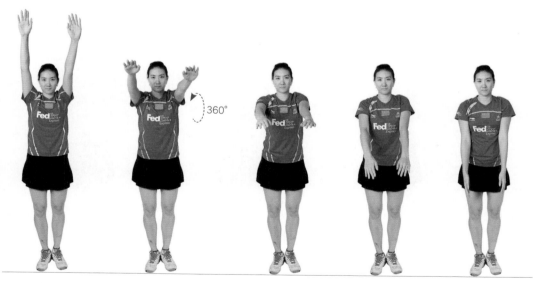

2.　分別用順時針和逆時針兩個方向畫圈擺動手臂，旋轉一圈之後，回到起始位置。

肩關節運動

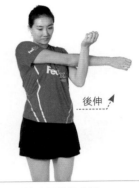

01

1. 準備動作時，左臂伸直，右臂彎曲夾住左臂。

2. 上身分別向左右兩個方向轉動。

3. 右臂以同樣的方法運動。

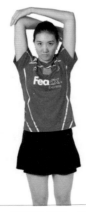
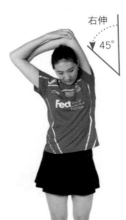
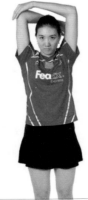

02

1. 準備動作時，頭面向前方，兩臂抱在頭的上方。

2. 分別向左右兩個方向擺動兩臂。重複運動。

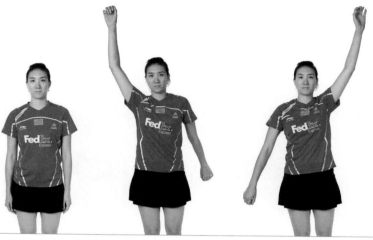

1. 準備動作時，兩臂放在身體的兩側，目視前方。
2. 手掌微微握拳，其中一隻手臂向上擺動，另一隻手臂稍向外側伸，保持不動。

3. 兩隻手臂互換，重複運動。

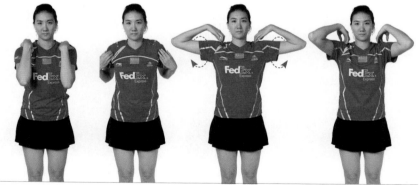

1. 準備動作時，兩臂張開，兩手分別放在兩個肩膀上。

2. 用順時針方向畫圈旋轉手臂，旋轉一圈之後，回到起始位置。

腰部胯部運動

右扭　45°　　　左扭　45°

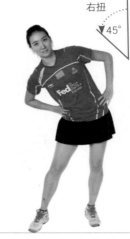
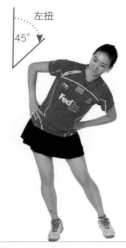

01

1. 準備動作時，雙手叉腰，目視前方。

2. 分別向左右兩個方向側彎腰，感受到對側的腰部上的肌肉有拉伸的感覺。

3. 運動時，保持身體正直，不要來回晃動。

向右旋轉　　　　　　　　　　　　　　向左旋轉

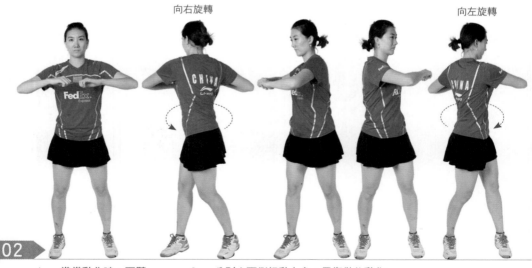

02

1. 準備動作時，兩臂彎曲，平行放在胸前，兩手微握拳。

2. 分別向兩側扭動上身，反復做此動作。

向右下壓 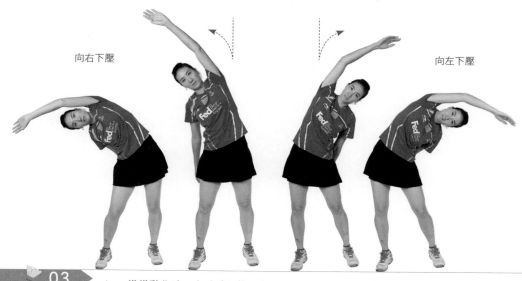 向左下壓

1. 準備動作時，右手垂下放在身後，目視前方。左手向上伸，過頭頂，向右側彎曲下壓。

2. 壓左側用同樣的方法反復運動。運動時，保持身體正直，不要來回晃動。

順時針旋轉

順時針旋轉

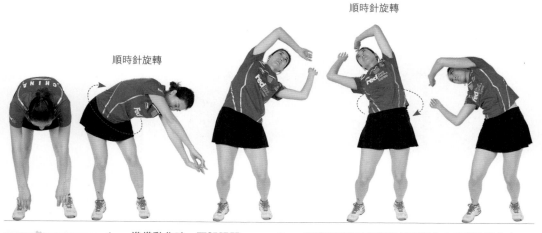

1. 準備動作時，兩腿張開，兩臂垂直自然向下，腰部彎曲。

2. 分別用順時針和逆時針兩個方向畫圈旋轉上身，旋轉一圈之後，回到起始位置。

你問我答

選購羽毛球拍的時候是不是越貴越好？

答：一般專業羽毛球選手用的都是質量比較好，價格比較貴的。而業餘選
手很難感覺出不同型號球拍的區別，所以要選一款用著最順手的，而
不要看球拍的貴賤。

怎樣根據羽毛球拍的性能參數來選擇合適的球拍？

答：分數越大，表示拍杆越硬，控球性能越好，越易於打出大力量的球。
力量小的人選拍杆軟的，也就是分數低的；進攻型的人選拍杆硬的。

羽毛球拍是否要選一體成型的？

答：由於一體成型（jointless）很難使球拍的重量分佈合理，而且扭力較
差，所以很少被採用。

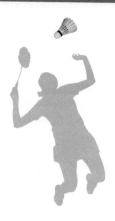

羽毛球拍椎柄上貼有的如 2UG3 是什麼意思？

答：前面的 U 表示羽拍的空拍重量：U ～ 95 至 100 克、2U ～ 90 至 94 克、
3U ～ 85 至 89 克、4U ～ 80 至 84 克，一般 YONEX 球拍的常見重
量為 2U、3U、4U。

Gx 表示拍柄的粗細：G1 最粗，G5 最細。

羽毛球拍的椎柄上打有一排數字是什麼意思？

答：椎柄上打的數字分兩種：

僅僅打有一個較大的阿拉伯數字，這表示該球拍的銷售地區：4 表示
東南亞地區、3 表示北美地區、5 表示中國大陸地區。

除了較大的數字還有一串小的數字和英文字母，這種羽拍是 YONEX
提供給各國代表隊的，前面的大數字仍然代表地區，小數字為球拍的
編號，每只不同。最後的英文字母代表國家，如：CH—中國（CN、
CP 為贊助中國國家隊的球拍）、CD—加拿大。

3

羽 毛 球 運 動 的
技 巧 講 解

01
握拍姿勢

02
揮拍技巧

03
發球技巧

正手握拍（基礎握拍法）

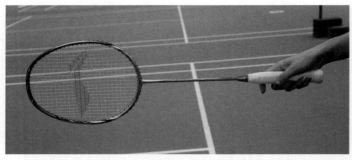

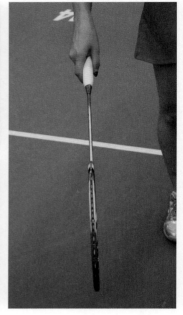

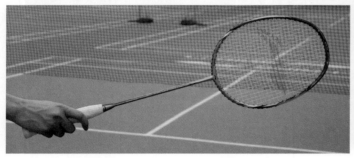

◄ 動作要點 ►

- 一般在身體右側的正手正拍面擊球及頭頂後場擊球都使用正手握拍法。
- 輕握球拍，指根輕貼拍柄，拇指位於拍柄。
- 其他手指從另一側環繞拍柄，中指指甲在拇指下，食指在拇指上面。球拍尾部正抵在魚際處整個手保持一種向別人問好的手形（像握手）。

注意事項

- 拍頭是作為手臂的延長。
- 注意擊球手臂和拍面要保持垂直。

反手握拍（拇指握拍法）

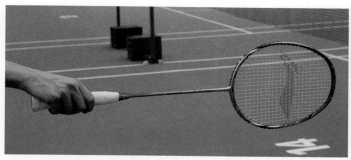

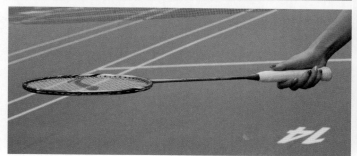

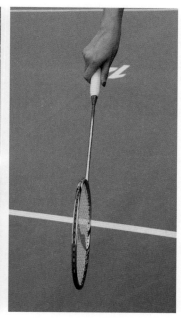

◄ 動作要點 ►

· 一般在身體左側的反手反拍面擊球都用反手握拍法。

· 手中球拍隨手指儘量向右轉，直到大拇指轉到拍柄另一側為止。

· 大拇指所在位置和前臂外旋發力的情況。前臂和拍杆此時應時刻保持 102 至 130 度角的狀況。重要的是手腕要隨手背靈活轉動。

注意事項

· 反手握拍或叫拇指握拍，主要應用於反手撲球、反手防守和反手平抽球。

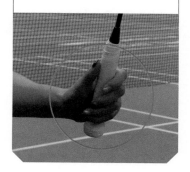

示範影片 ▶

握拍姿勢

鉗式握拍法

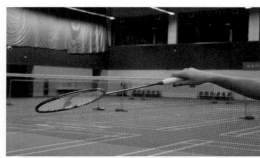
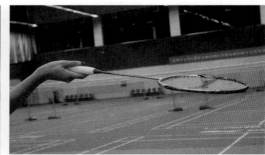
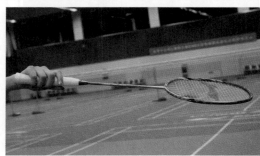
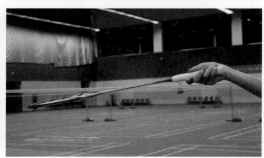

◄ 動作要點 ►

· 食指、中指、無名指和小拇指併攏在球拍柄上側。

· 擊球者可以轉動手腕，使拍頭拍弦面處於水平狀態（與地面平行）。

· 拍頭略微下沉，大拇指處於拍柄下側接觸面。

🏸 注意事項

· 反手主要用於反手放網、反手搓球、反手發球。

· 正手主要用於正手放網、正手搓球。

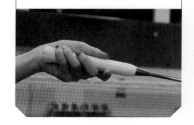

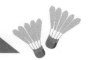

握拍常見錯誤

正確握拍

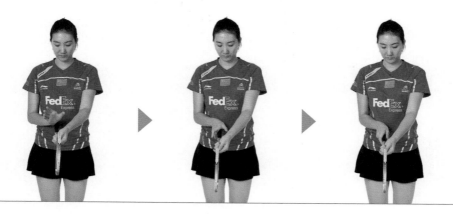

錯誤握拍

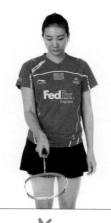

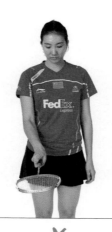

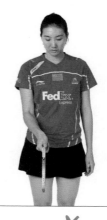

✗ 虎口對在第一、第三或第四條斜棱上或者拍柄寬面上。

✗ 食指按在拍柄寬面的上部，而僅用其餘四指抓住球拍。

✗ 如同拳頭一樣將拍柄緊緊抓住。

前臂內旋

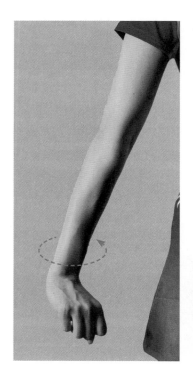

◀ 動作要點 ▶

- 通過上肢和髖部的轉動帶動肘關節向前,肘關節正對球網。
- 同時前臂要轉動,重心要後仰,直至手心朝臉。
- 手臂拉伸,向前旋轉(內旋)直到手背朝臉。
- 球拍和前臂成直角。手腕在擊球過程中隨手背彎曲。

注意事項

- 在大力擊球時內旋手臂混合使用是很重要的。同時前臂要轉動,重心要後仰,直至手心朝臉。

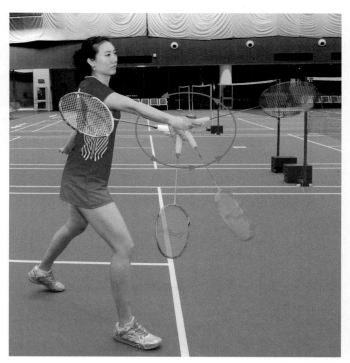

前臂外旋

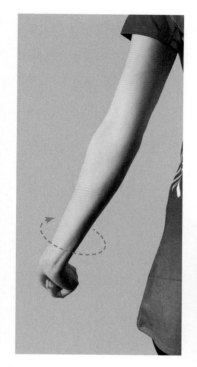

· 首先提高肘關節，直至最高，拍頭指向地面，前臂首先內旋。

· 不要停頓，肘部伸直，前臂反向外旋。

· 在整個揮拍過程中，手臂先內旋再外旋，手腕隨手背彎曲。擊球和停止揮拍時，肩不轉動。

🏸 注意事項

· 在大力擊球時外旋手臂混合使用是很重要的。在反手擊球時外旋前先有一個內旋。

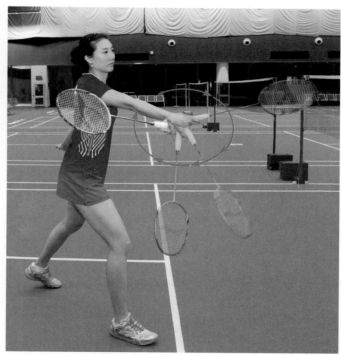

發球的角度

◄ 發球戰術 ►

發球不受對方干擾，只要在規則允許的範圍內，發球者可以隨心所欲地以任何方式發到對方接球區的任何一點。採用變化多端的發球戰術，常常能起到先發制人、取得主動的作用。因此，發球在比賽中佔有重要地位。

在採用發球戰術時，眼睛不要只看自己的球和球拍，應用餘光注視對方的情況，找出薄弱環節。發各種球的準備姿勢和動作要注意一致性。發球後應立即把球拍舉至胸前，根據情況調整自己的位置，兩腳開立，身體重心居中，但一定注意重心不要站死。眼睛緊盯對方，觀察對方的任何變化。

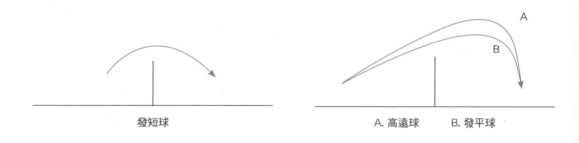

發短球　　　　　　　　　　　A. 高遠球　　B. 發平球

發球技術可分為正手和反手球技術。一般來說發網前球、發平球、發平高球、發高遠球均可採用正手發球法。

示範影片 ▶
發球技巧

發高遠球

所謂高遠球是把球發的又高又遠，使球向對方後場上方飛去，球的飛行路線與地面形成角度，使球在對方場區底線附近垂直下落。

發網前球

發網前球就是把球發到對方發球區內的前發球線附近，球拍觸球時，拍面從右向左斜切擊球，使球剛好越網而過，落在對方前發球線附近。

發平球

反手發平球與發正手球的球路、角度、落點一樣。發球時，球拍的揮動方向也與反手發網前球一樣，只是在擊球的一剎那，手腕有彈性地擊球，拍面與地面的角度接近垂直，將球擊到雙打後發球線以內的區域。

發高球

▼ 球舉在身體右前方自然放下

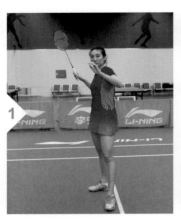
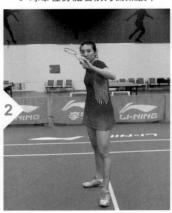
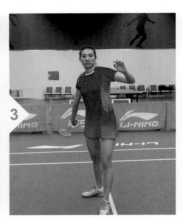

◀ 瞭解動作 ▶

姿勢、動作和發正手高平球一樣,只是發力方向和擊球點不同。高平球運行的拋物線不大,球迅速地越過對方場區空中而落到底線附近。高遠球在空中的路線和地面形成的仰角是45度左右。

◀ 跟我練習 ▶

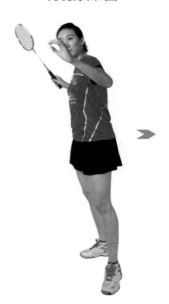

◀ 動作要點 ▶

· 發球時,左手把球舉在身體的右前方並自然放下。

· 右手同時持拍由後臂帶動前臂,從右後方沿著身體向前並向左上方揮動。

· 當球落到右手臂向前下方伸直能觸到球的一剎那,握緊球拍,並利用手腕的力量向前上方發力擊球。

▼ 利用手腕力量向前 上方發球

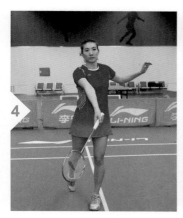

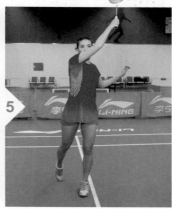

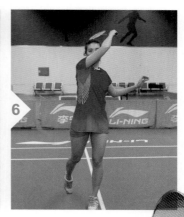

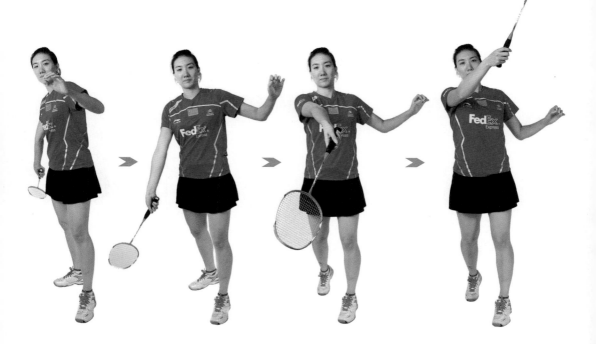

正手發短球

❤ 重心在後腳

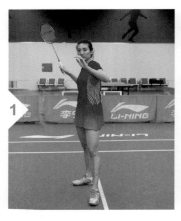 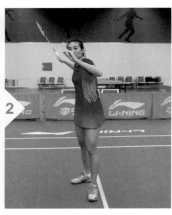 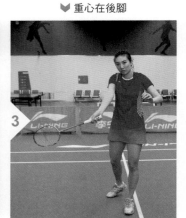

◀ 瞭解動作 ▶

正手發短球是用正手握拍以正拍面擊球，使球輕輕擦網而過，落在對方前發球線附近的一種發球。由於採用這種發球方式發的球飛行弧度低，距離短，可以有效地限制對方直接進行強有力的進攻。因此，這種發球方式是單、雙打中較常見的一種。

◀ 動作要點 ▶

· 上臂緊貼身體，前臂經外旋，重心移到前腳，轉髖。
· 將球往右前方擊出，前臂內旋，位於體前與髖關節持平，手臂略微彎曲，將球上挑過網。

◀ 跟我練習 ▶

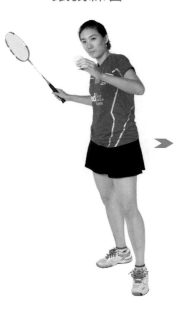

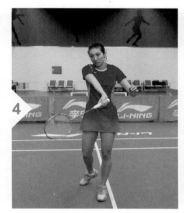
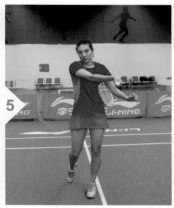
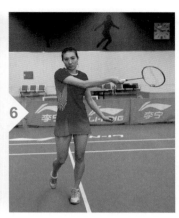

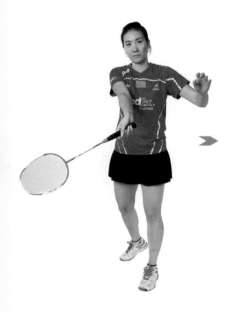
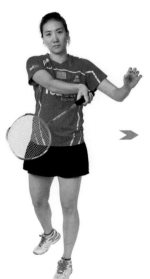
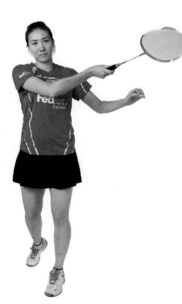

正手發後場平射球

▼ 兩腳自然分開，與肩同寬

◄ 瞭解動作 ►

正手發後場平射球是用正手握拍，以正拍面擊出飛行弧度較正手發後場高球要低的一種發球。球的飛行弧度幾乎是擦網而過，直射對方後場。由於速度極快，因此突擊性很強，是單、雙打中發球搶攻戰術常用的一種發球。

◄ 動作要點 ►

· 準備姿勢及擊球後的動作均同正手發後場高遠球，引拍動作較發後場高遠球要小一些。

· 擊球時，拍面仰角較小，前臂內旋帶動手腕快速閃動向前擊球。擊球點在規則允許的範圍內可爭取略高一些。

◄ 錯誤動作 ►

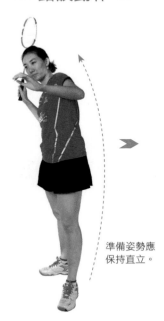

準備姿勢應保持直立。

▼ 右手後臂外旋

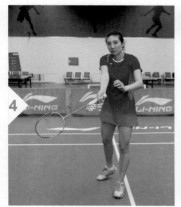

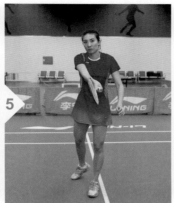

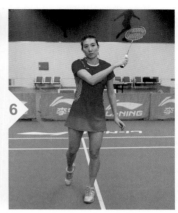

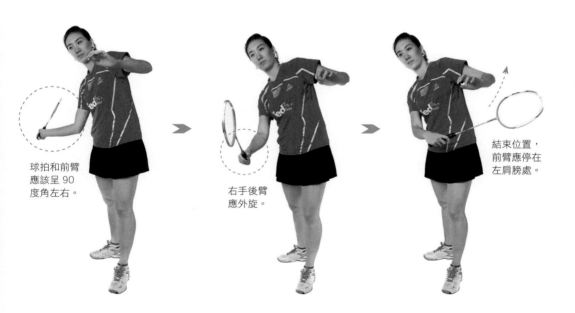

球拍和前臂
應該呈 90
度角左右。

右手後臂
應外旋。

結束位置,
前臂應停在
左肩膀處。

反手發短球

▼ 前臂擺起球拍斜向下　　　　▼ 球不超過腰的高度

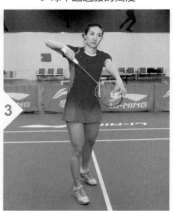

◀ 瞭解動作 ▶

反手發短球時，前臂帶動手腕，靠手腕和手指控制發球的力量，以斜拍面向前輕輕橫切推送，使球飛行弧線略高於網頂，下落到對方前發球線附近的發球區內。

◀ 動作要點 ▶

· 　擊球準備，右腳在前，身體重心在前腳上，球拍在體前略微斜。

· 　反手握拍，拇指、食指輕捏球邊部。

· 　做一個短的、具有擺動性質的揮拍，球一下落迅速擊出，拍在體前觸球。

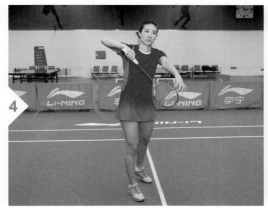

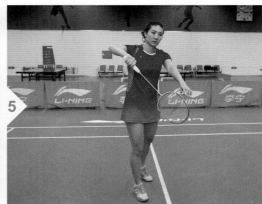

≪ 細節講解 ≫

· 拍面向前輕輕橫切推送。

· 嚴格控制擊球力量和掌握好用力的方向。

· 擊球時，拍面略後仰，在不「過腰」、
「過手」的限度內，儘可能提高擊球點，
使球過網時的弧線儘可能低一些。

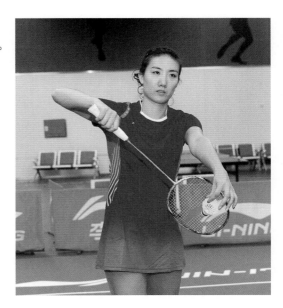

反手發長球

▼ 兩腳自然分開，與肩同寬

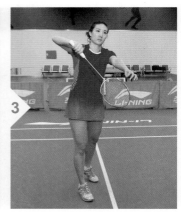

◀ 瞭解動作 ▶

反手發長球的站位一般在中線附近，靠近前發球線處，也可在前發球線後及邊線附近。在左手發球時，持拍前臂內旋，主要以前臂帶動手腕，從左下方向右上方快速揮拍，擊球時手腕發力，反拍面向前上方將球擊出。

◀ 動作要點 ▶

· 面向球網，兩腳前後開立，上體稍前傾，身體重心在前腳上；左手拇指、中指、食指抓住球的羽毛，置於腹前。

· 用反手握拍，右手腕稍向上提，將球拍橫舉在腰間，以反拍面將球拍自然置於腹前持球手的後面。

◀ 跟我練習 ▶

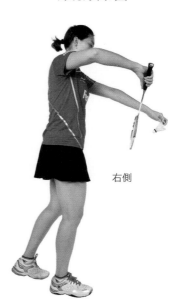
右側

60

❥ 右手後臂外旋

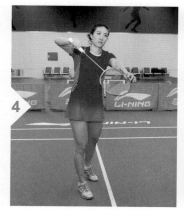

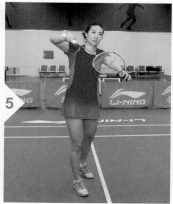

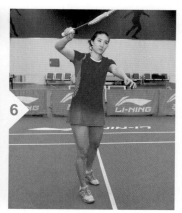

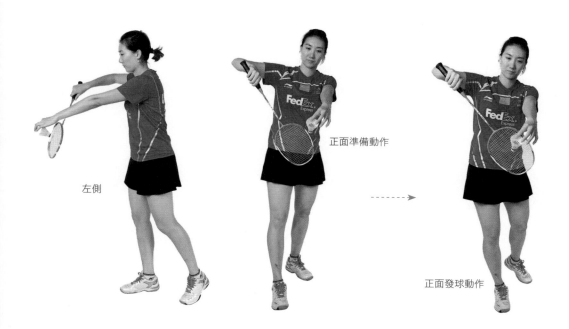

左側

正面準備動作

正面發球動作

雙打網前發短球

▼ 兩腳自然分開，與肩同寬

 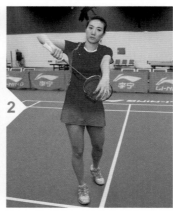 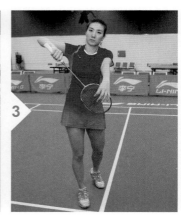

◄ 瞭解動作 ►

雙打網前發短球是用反手握拍法，以反手拍面擊球，使球輕輕擦網而過，落在對方前發球線附近的一種發球。由於這種方式發出的球飛行弧度低，距離短，可以有效地限制對方直接進行強有力的進攻。因此這種發球是單、雙打中較常見的一種。

◄ 動作要點 ►

· 做好準備，端肩、出腳，後腳向右撇。
· 重心在前腳，手臂彎曲使拍頭與肩同高，拇指和食指捏住球。

▼ 右手後臂外旋

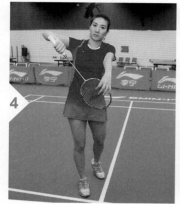

◀ 跟我練習 ▶

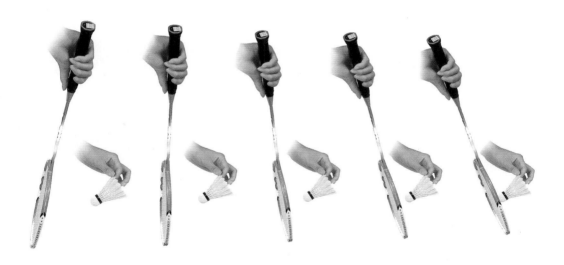

雙打網前發長球

▼ 身體向前傾斜

 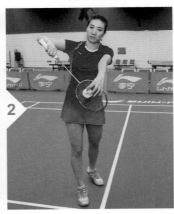 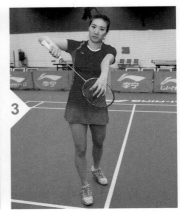

◄ 瞭解動作 ►

雙打網前發長球是用反手握拍法,以反拍面擊出飛行弧度較發後場高遠球低的一種發球方式。球飛行的高度以對方跳起無法攔截為佳。由於球飛行弧度不高,速度相對就快。雙打中若與發網前小球配合使用,則可以增加對方接發球的難度。

◄ 跟我練習 ►

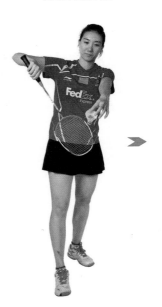

◄ 動作要點 ►

· 面向球網,兩腳前後開立,上體稍前傾,身體重心在前腳上;左手拇指、中指、食指抓住球的羽毛,置於腹前。

· 用反手握拍,右手腕稍向上提,將球拍橫舉在腰間,以反拍面將球拍自然置於腹前持球手的後面。

❤ 右手後臂外旋

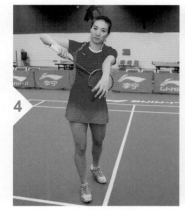

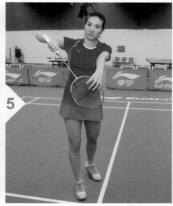

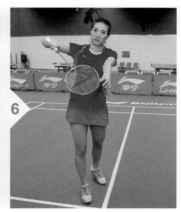

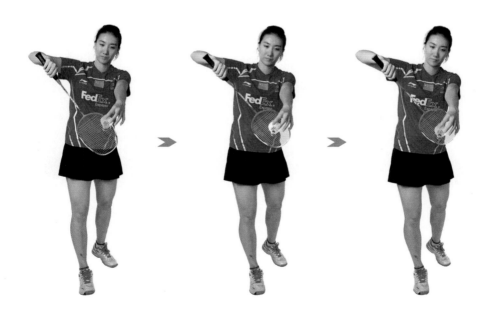

正手放網前球

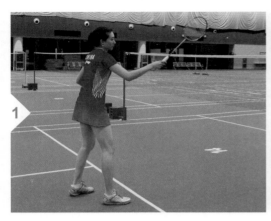
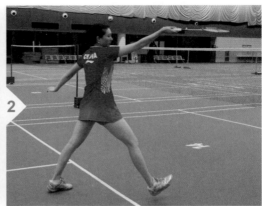

◄ **瞭解動作** ►

正手放網前球是指運動員在沒有到達合適擊球點的情況下，
把對手擊來的網前球正手回擊到對方網前區域的擊球技術。
其特點是正手用球拍輕輕一托，將球向上彈起，球一過網就
墜落到對方網前區域。

◄ **跟我練習** ►

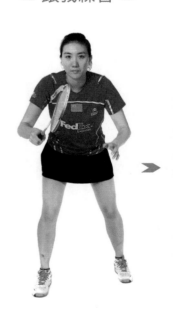

◄ **動作要點** ►

· 根據來球路線與落點，快速移動到合適的擊球位置。
· 對來球方向，最後一步右腳向來球方向跨出成弓箭步，
 上體前傾，重心在右腳。
· 右手正握拍向前下方伸臂，前臂外旋展腕，左臂自然後
 伸（起平衡作用），用正拍面將球向上一托，輕擊過網。

❤ 右腳跨出弓箭步

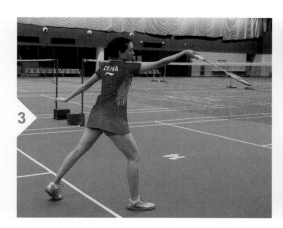
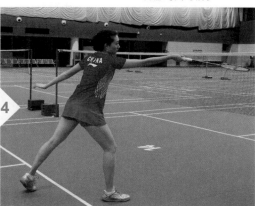

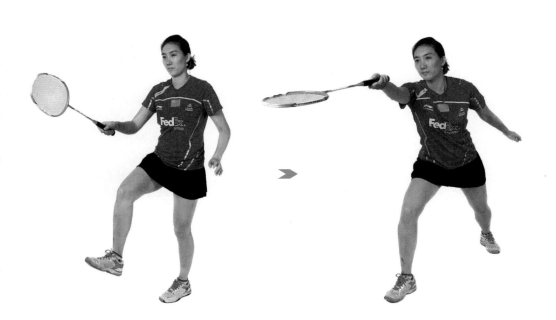

67

反手放網前球

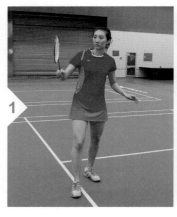 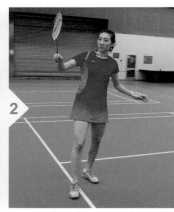 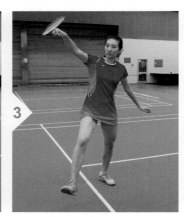

◄ 瞭解動作 ►

用反手握拍，以反拍面將前場區域低手位置的來求擊至對方
前場區域。與正手放網前球動作一致。注意擊球後握拍要從
反手握拍還原成正手放鬆握拍。

◄ 跟我練習 ►

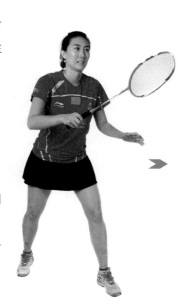

◄ 動作要點 ►

· 隨步法移動將握拍調整為反手握拍，前臂伸向前上方，
 手腕前屈，手背約與球網同高，拍面低於網頂，用反拍
 面迎球。

· 擊球時，主要靠拇指、食指的力量，輕輕地向前上方抖
 動手腕發力，碰擊球托後底部，使球過網後垂直下落。

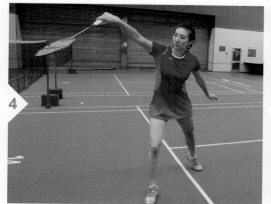

伸直的胳膊盡力向前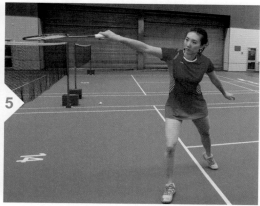

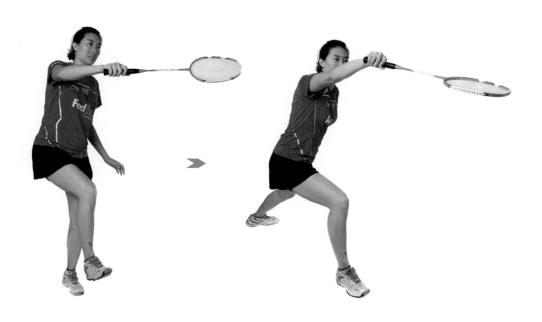

正手網前勾球

❤ 快速移動到合適的位置

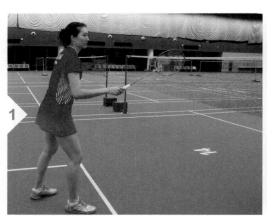 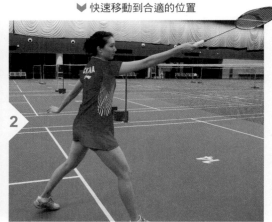

◄ 瞭解動作 ►

網前勾球是指把對方擊來的網前球,用屈腕的動作將回擊到
對方斜對角的網前區域內的擊球技術。由於網前勾球球速快、
球路斜飛,與搓球、推球結合,能達到聲東擊西、調動對方
的效果。這樣對方防守就容易出現漏洞,這就為己方創造了
進攻或得分機會。

◄ 動作要點 ►

· 根據來球路線與落點,快速移動到合適的擊球位置。
· 側身對網,重心在右腳,前臂前伸稍內旋,手腕稍後伸
 自然放鬆。
· 擊球時,前臂內旋帶動屈腕,拍面斜向擊球方向將球擊
 向對方斜對角的網前區域內。

伸腕動作不能過大

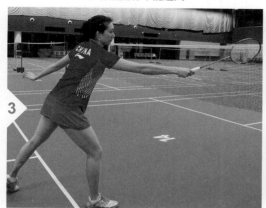

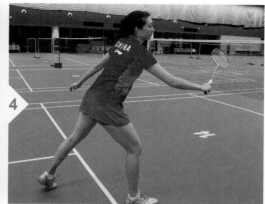

◀ 跟我練習 ▶

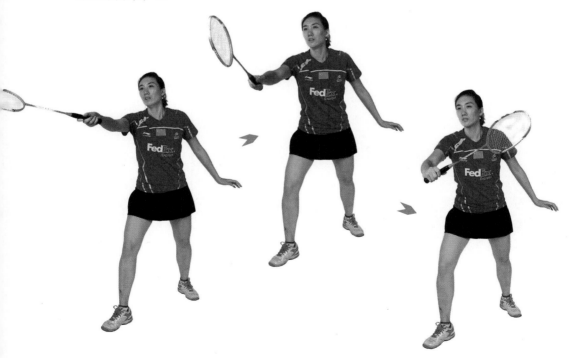

反手網前勾球

❥ 前臂上舉手腕前屈

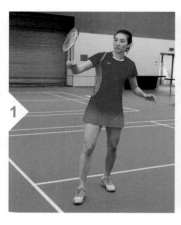 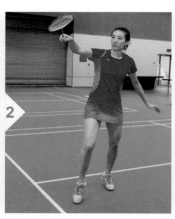 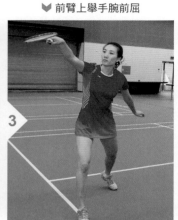

◀ 瞭解動作 ▶

反手勾對角線是用反手握拍法，以反拍面將對方擊到我方左邊網前位置的球，還擊到對方左場區內。

◀ 動作要點 ▶

· 運用反手上網步法向來球方向移動。擊球前的動作與正手勾球相同。

· 前臂隨步法移動過程調整為反手握拍，前臂上舉，手腕前屈，手背約與球網同高，拍面低於網頂，用反手拍面迎球。

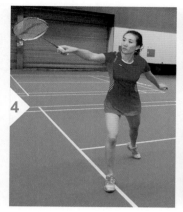 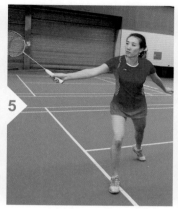 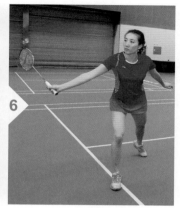

≪ 跟我練習 ≫

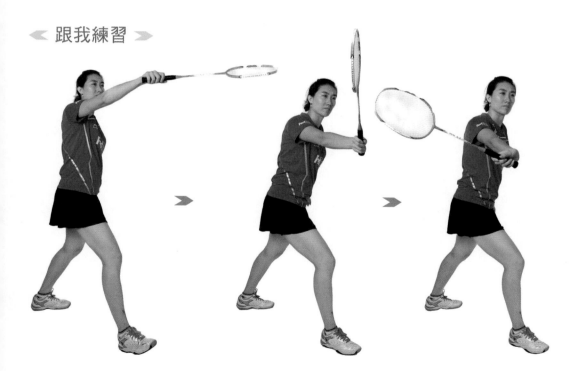

正手搓球①

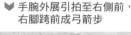
手腕外展引拍至右側前，
右腳跨前成弓箭步

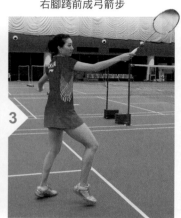

≪ 瞭解動作 ≫

搓球是用球拍搓擊球的左或右側下部與球托底部，使球向右側或左側旋轉與翻滾過網。搓球有正手搓球和反手搓球。

≪ 動作要點 ≫

· 側身對右邊網前，右腳跨前成弓箭步，身體重心在右腳上。

· 右手採用正手握拍法，鬆握球拍於右側體前。約與肩高，擊球前前臂稍旋外，手腕外展引拍至右側前，拍面右邊稍高斜對網。

· 左臂自然後伸，起平衡作用。

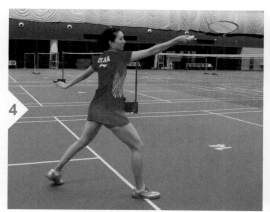

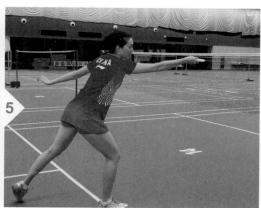

◄ 細節講解 ►

- 正手切搓擊球時,前臂旋外,手腕由外展作內收,同時帶動手指動作控制拍面向前下方「切削」球托和羽毛。
- 正手挑搓則主要在來球比較貼近球網時運用,擊球時,前臂旋內,手腕略外展,帶動手指動作使球拍做向前下再向前上「挑搓」球托的底部。

正手搓球②

▼ 右腳向網前跨出一步

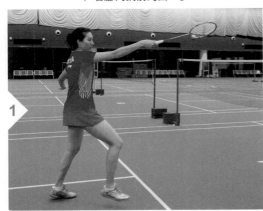 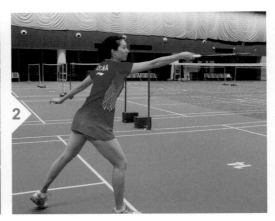

◀ **動作要點** ▶

· 側身對右邊網前，右腳跨前成弓箭步，身體重心在右
　腳上。

· 右手採用正手握拍法鬆握球拍於右側體前，約與肩高，
　擊球前前臂稍旋外，手腕外展引拍至右側前，拍面右邊
　稍高斜對網。

· 左臂自然後伸，起平衡作用。

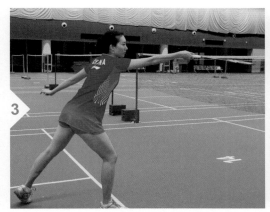

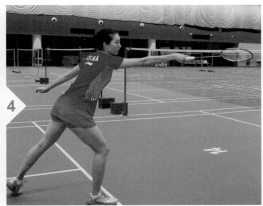

◄ 細節講解 ►

- 正手切搓擊球時，前臂旋外，手腕由外展作內收，同時帶動手指動作控制拍面向前下方「切削」球托和羽毛。

- 正手挑搓則主要在來球比較貼近球網時運用。擊球時，前臂旋內，手腕略外展，帶動手指動作使球拍做向前下再向前上「挑搓」球托的底部。

反手搓球①

❤ 前臂稍上舉，手腕前屈

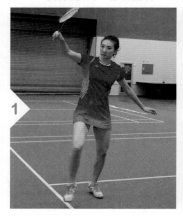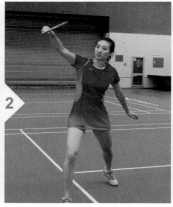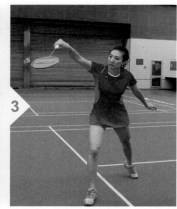

≪ 瞭解動作 ≫

反手搓球時，主要利用前臂前伸、手腕內收和手指的力量，向前切擊球托和羽毛。反手挑搓時，主要利用肘關節伸帶動手腕稍作外展，並利用手指捻動球拍，使拍面做由上而下、再向上挑搓球托的底部。

≪ 動作要點 ≫

· 上網步法要快，左腳蹬地，右腳向網前跨成弓箭步，側身背對網，重心在右腳。

· 握拍手臂向前伸出，出手要快，手腕、手指自然放鬆，前臂稍上舉，手腕前屈，握拍手部高於拍面，反拍迎球。

▼ 上網步法要快

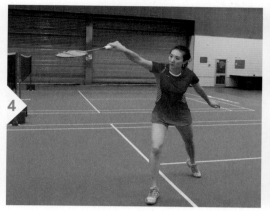

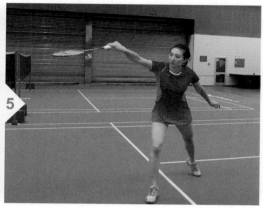

◀ 細節講解 ▶

· 擊球時，主要靠前臂的前伸外旋和手腕由內收至展腕的合力，帶動手指離網「提拉」，搓擊球托的側底部，使球呈上旋翻滾過網。

· 在進行搓球時要注意用手指控制拍面，用手指發力，擊球點要高且近網，搓出的球要儘可能貼近球網，旋轉翻滾越強，對方回擊就越困難。

反手搓球②

▼ 右腳向網前跨出一步

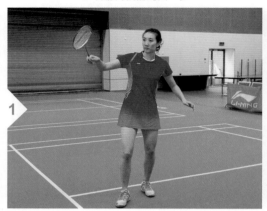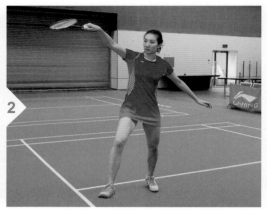

◀ 動作要點 ▶

· 準備動作。靠近網前，上身直立。

· 反手握拍，手心向上，拍頭指向網邊，輕微下沉些，手腕略高於拍頭。而拍面低於網頂。

· 搓擊球的底部，使球向側面旋轉，同時順利過網。

▼ 手腕要高於拍面

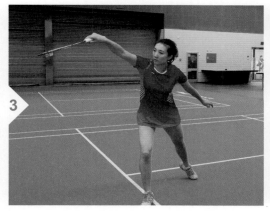

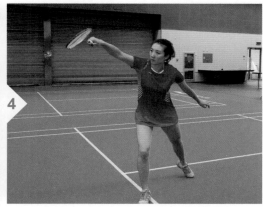

◄ 細節講解 ►

- 出手要快，手腕、手指自然放鬆，前臂稍上舉，手腕前屈，握拍手高於拍面，反拍迎球。
- 擊球時，搓擊球托的側底部，使球上旋翻滾過網。注意要用手指控制拍面，手指發力，擊出的球儘可能靠近球網，旋轉越強，對手回擊就越困難。

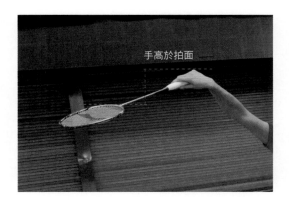

手高於拍面

正手撲球

❤ 右腳向網前跨出一步

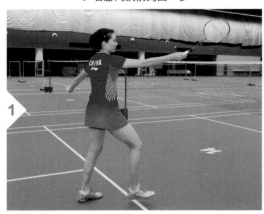 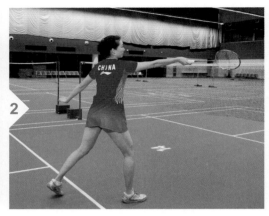

◀ 瞭解動作 ▶

根據對方發球或回擊網前球時,提前做出反應,擊球路線向略平或向下,發力迅猛,出其不意地擊球方式,稱為撲球。

◀ 動作要點 ▶

- · 右腳蹬步上網,身體右側前傾,手舉球拍於右肩上方。
- · 擊球時,利用手腕由後伸到前屈收腕的力量,帶動球拍向下撲擊球。
- · 如果球離網頂較近,靠手腕從右前向左前「滑動」擊球。

▼ 身體右側前傾

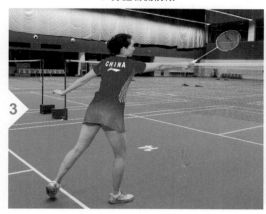

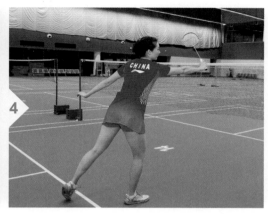

◄ **細節講解** ►

- 網前撲球的主要目的：在於出其不意地在對方還未來得及回位和防守得分，並打亂對方節奏。

- 擊球要求：擊球點在大約高於網 10cm 以上處。

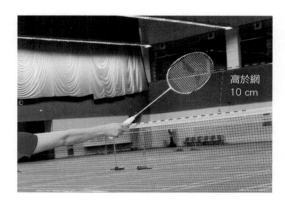

高於網
10 cm

反手撲球

▼ 身體右側前傾斜

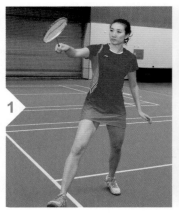 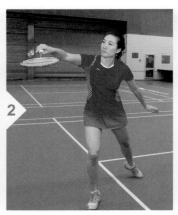 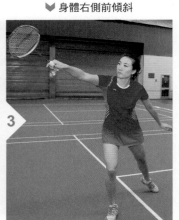

◄ 瞭解動作 ►

對方發網前球或回擊網前球時,在球剛到網頂即迅速上網向斜下撲壓。

◄ 動作要點 ►

· 右腳跨至左前再蹬跳上網,身體右側前傾,反手握拍舉於左前上方。

· 擊球時,前臂伸直外旋帶動手腕內收至外展,拇指頂壓加速揮拍撲球。

· 若來球靠近網頂,手腕可外展由左向右拉切擊球,以免觸網。擊球後,右腳著地屈膝緩衝,回收球拍於體前。

▼ 拇指頂壓加速揮拍撲球

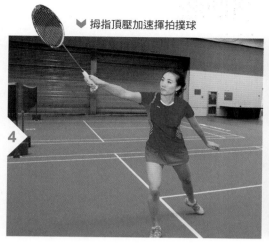

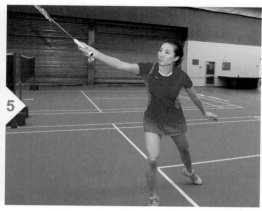

◀ 細節講解 ▶

- 手腕是控制力量的關鍵，揮拍距離短，動作小，爆發力強，撲擊的球才會具有一定威脅。

- 如果球離網頂較近，就採用「滑動式」撲球方式，用手腕從右向左將球撲壓下去，這樣可以避免球拍觸網犯規。

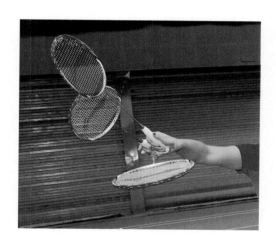

正手挑球

▼ 右腳向網前跨出一步　　　▼ 手臂外旋向後轉動

 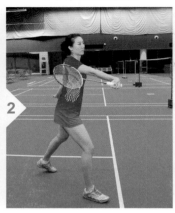 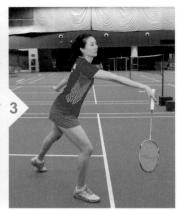

◀ 瞭解動作 ▶

挑球是把對方擊來的吊球或網前球挑高回擊到對方後場去，這是在比較被動的情況下採取的一種防守性技術。挑球有正手挑球和反手挑球兩種。

◀ 動作要點 ▶

- 預先準備，拍頭朝向球網。湊向網前，最後右腳在前。
- 在跑動過程中輕輕將握拍手臂外旋，後向轉動，拍頭指向邊線，保持上肢直立。

◀ 跟我練習 ▶

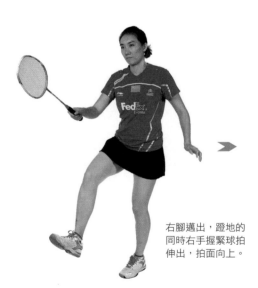

右腳邁出，蹬地的同時右手握緊球拍伸出，拍面向上。

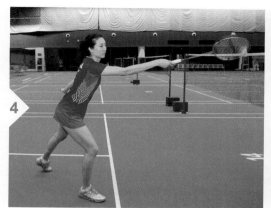

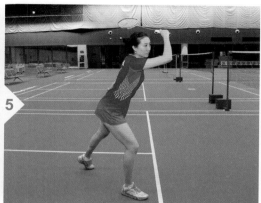

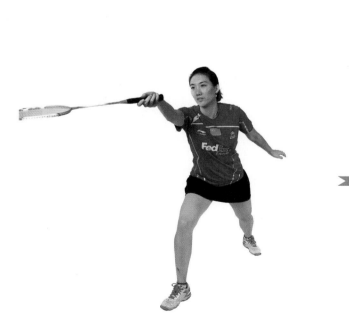

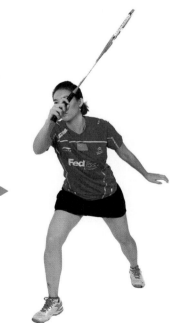

反手挑球

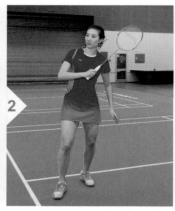
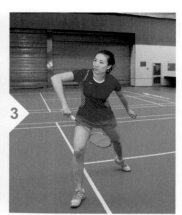

◀ **動作要點** ▶

· 預先準備，拍頭朝向球網。湊向網前，以右腳在前為
 結束。

· 在跑動中完成擊球準備，做好反手握拍，拍頭指向身體
 左側。

· 儘早做好準備，拍頭向上，右肘彎曲。

◀ **跟我練習** ▶

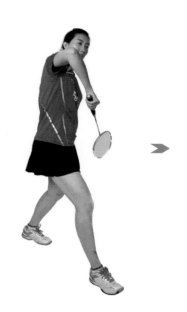

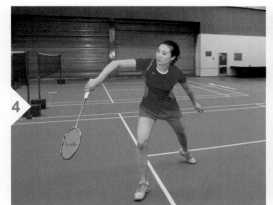

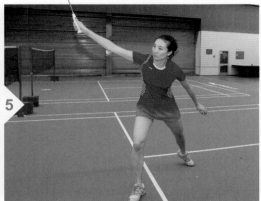

肘關節快速上舉

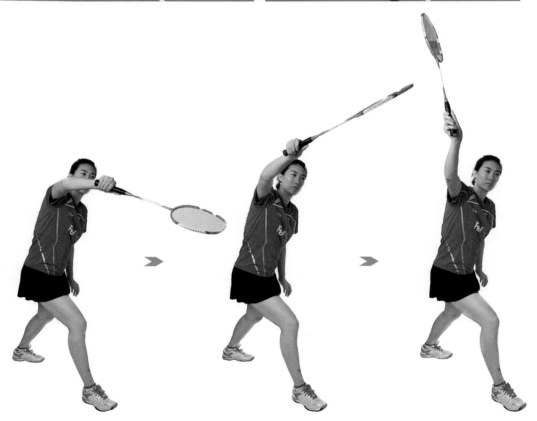

正手推球

▼ 正手握拍，兩腳與肩同寬

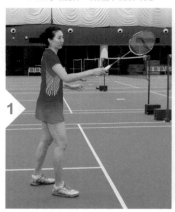 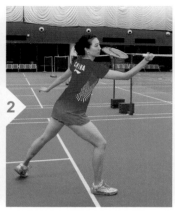 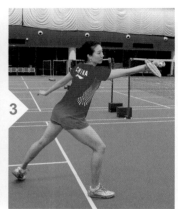

◀ 瞭解動作 ▶

推球是將對方擊至前場位置較高的來球，以速度快、飛行弧度較平的線路回擊到對方底線附近的一種球。這種擊球技巧擊球點高，動作小，發力距離短，速度快，且落點變化多，是從前場攻擊對方後場底線的一種具有威力的進攻技術。

◀ 動作要點 ▶

- 準備姿勢站好，正手握拍，球拍上舉，兩腳與肩同寬，兩膝微屈，重心落於兩腳前腳掌上。
- 出拍迎球，右腳向前 45 度方向跨一步，左手向後打開，右手向右前上方舉拍。
- 以肘關節為軸，前臂前伸並內旋帶動手腕由伸腕向前快速發力，在擊球瞬間充分運用食指撥力擊球。

前臂前伸並內旋

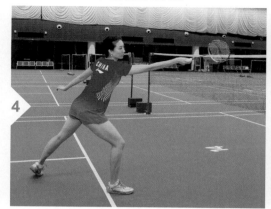
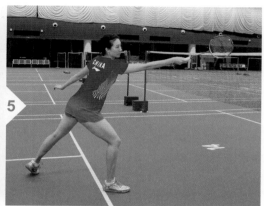

≪ 跟我練習 ≫

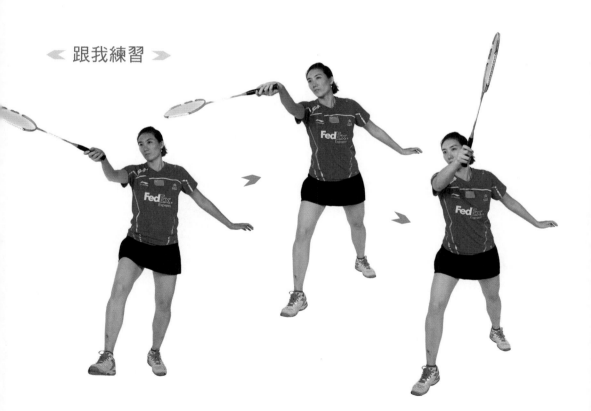

反手推球

❤ 前臂稍向左胸前收引

 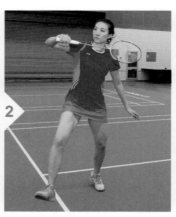 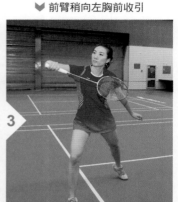

◀ 瞭解動作 ▶

在網前較高的擊球點上用推擊的方法往對手底線擊出弧度較平,速度較快的球。簡單來說,就是把對手擊來的網前球推擊到對手的後場兩個底角去。球飛行的弧度較平,速度較快。

◀ 跟我練習 ▶

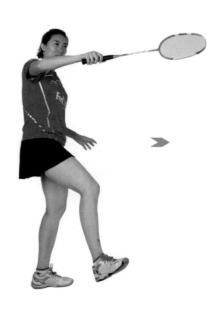

◀ 動作要點 ▶

· 以右手握拍為例,球拍向左前上方舉起,做好擊球準備。

· 在前臂稍向左胸前收引、肘關節微屈、手腕外展時,變成反手握拍法,反拍面迎球。

· 用反拍面向正前方擊球為推直線球,向斜前方向擊球則是推斜線球。

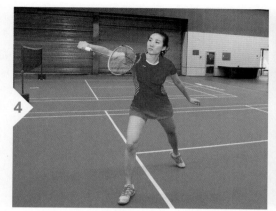

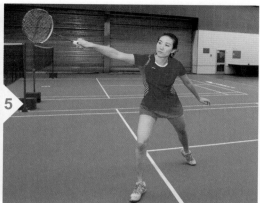

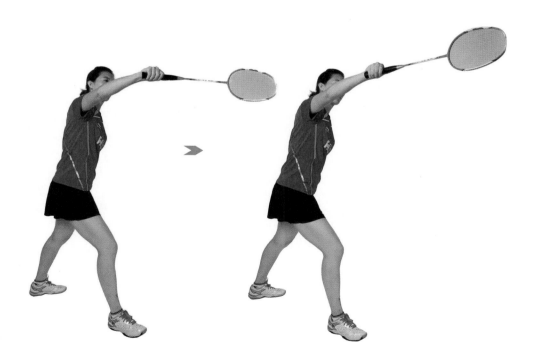

右側正手高遠球

▼ 左腳在前，腳尖朝右斜

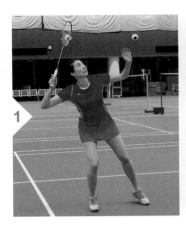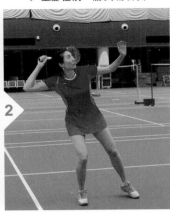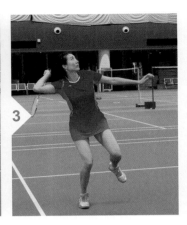

≪ 瞭解動作 ≫

高遠球是從場地一邊的後場，將球以較高的弧度還擊到對方
後場的一種技術方法，高遠球分正手高遠球和反手高遠球。
其中，正手高遠球是羽毛球運動基礎中的基礎。

≪ 動作要點 ≫

· 站位靠中線，距前發球線約 1 米，左腳在前，腳尖指向
 球網，右腳指向右前方，兩腳距與肩同寬，重心在右腳。
· 身體向右後轉，左肩對網，右臂隨肘向右後上提，上體
 微前傾隨著左手放球，身體自然由右向左轉體，轉肩重
 心前移，持拍臂由後上方向下經身體側下向前上方揮拍。

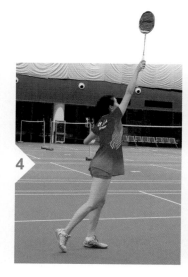

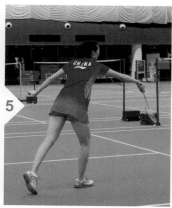

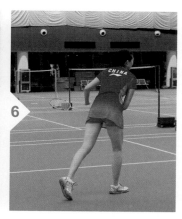

◀ 細節講解 ▶

擊球時上臂上舉，前臂急速內旋並帶動手腕加速向前上方揮動，手腕屈收繼續，手指屈指發力握緊球拍柄，以正拍面將球擊出。擊球瞬間，持拍手臂自然伸直。擊球點在右肩上方，左手協調地屈臂降至體側協助轉體。

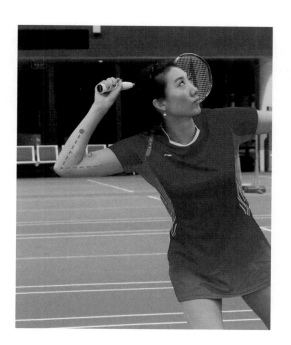

右側正手吊球

❥ 持拍臂的前臂向後移動

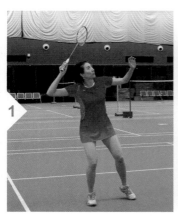
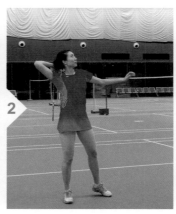
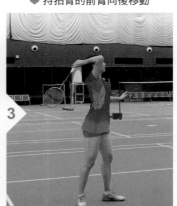

◄ **瞭解動作** ►

在右後場區用正手握拍，以正拍面將對方打來的後場球還擊到對方網前區域位置。正手吊球根據出球角度不同，可以吊直線或吊對角球，而正手吊直線和吊對角球是兩種不同的技術動作。不同之處在於拍面角度比頭頂吊對角球稍小些。

◄ **動作要點** ►

· 擊球點在右肩上方，運用前臂旋外使拍面向前下方切擊球托的右斜側面。

· 擊球瞬間，手腕要內扣並控制好拍面角度，主要靠手腕、手指控制力量，使球向對角網前飛行。

◄ **跟我練習** ►

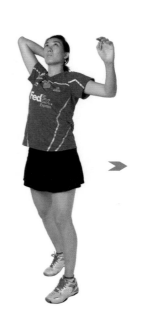

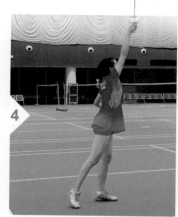

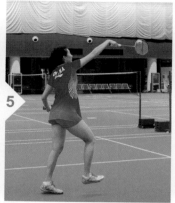

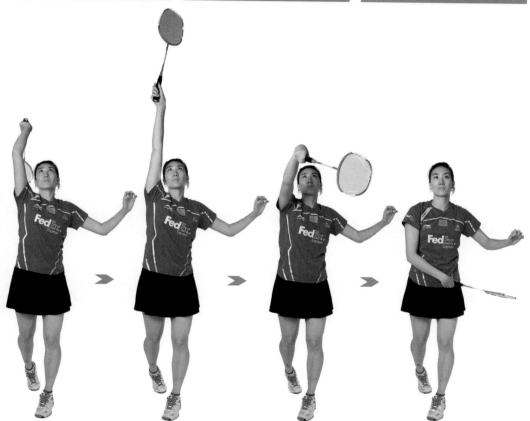

右側正手殺球

▼ 屈膝下降，重心側身起跳

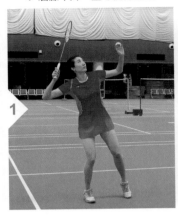 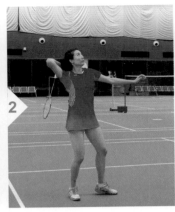 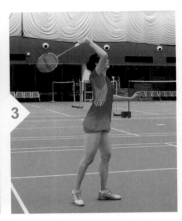

≪ 瞭解動作 ≫

在右中、後場區用正手握拍，以正拍面在右肩前上方將對方
擊來的球，在儘可能高的擊球點上全力將球從高處向對方場
區扣壓的一種擊球方式。

≪ 動作要點 ≫

· 步子到位後，屈膝下降重心，準備起跳。側身起跳時，
 往右上方提肩帶動上臂、前臂和球拍上舉，以便向上伸
 展身體。

· 起跳後，身體後仰挺胸成反弓形。接著右上臂往右後上
 擺起，前臂自然後擺，手腕後伸，前臂帶動球拍由上往
 後下揮動，這時握拍要鬆。

前臂自然後擺，手腕後伸

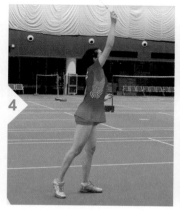

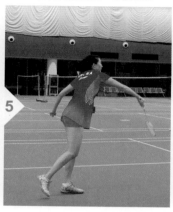

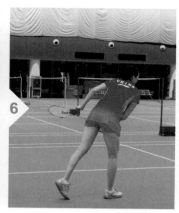

◀ 細節講解 ▶

- 擊球點在右肩前上方（比擊高遠球時的擊球點稍靠前些）的位置上。

- 擊球前身體後仰，幾乎呈弓形，在擊球瞬間，將上下肢的力量調動起來，以肩為軸，前臂內旋，通過手腕前屈微收，快速閃腕發力，以正拍面向前下方全力下壓擊球。

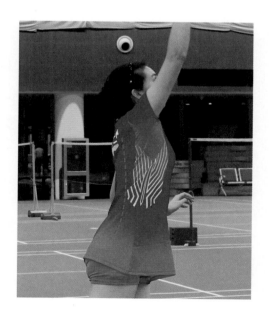

左側頭頂高遠球

❤ 身體偏左傾斜，重心在右腳

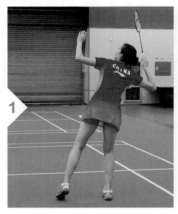 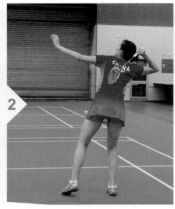 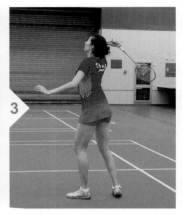

◄ 瞭解動作 ►

擊球點偏左肩上方。準備擊球時，身體偏左傾斜。擊球時，上臂帶動前臂使球拍繞過頭頂，從左上方向前加速揮動，發揮手腕的爆發力擊球。

◄ 跟我練習 ►

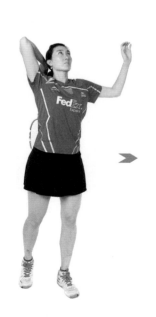

◄ 動作要點 ►

· 準備擊球時，身體偏左傾斜。

· 左肩對網，左腳在前，右腳在後，重心在右腳上，左臂屈肘，左手自然高舉，右手握拍，手臂自然彎曲，將球拍舉在右肩上方，手腕、拍面稍內旋。

· 右上臂向上抬，球拍由右繞過頭頂。擊球點應選擇在頭頂上方的部位。

右手握拍，手臂自然彎曲

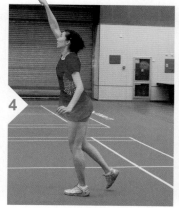

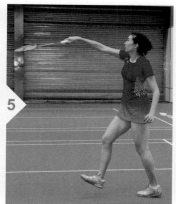

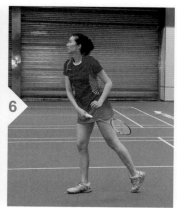

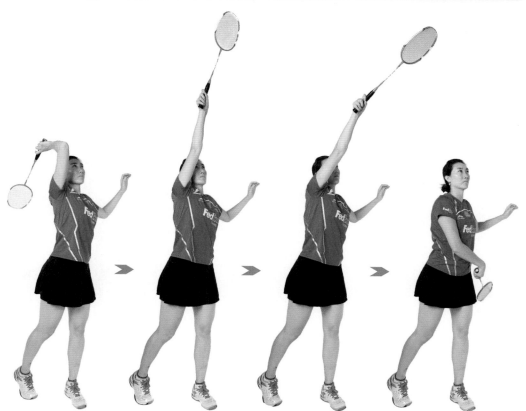

左側頭頂吊球

▼ 左腳在前，並以腳尖點地

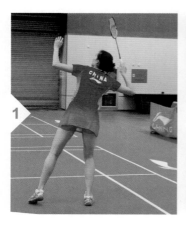
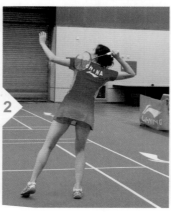
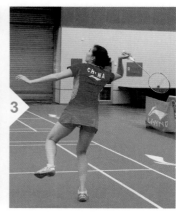

◄ 瞭解動作 ►

頭頂吊球可劈吊或輕吊。其擊球前的動作跟頭頂擊高遠球一樣。不同的是球拍觸球時拍面的變化和力量的運用。吊直線球的動作同正手吊直線球基本一致，只是擊球點不同；吊斜線球時，球拍正面向外轉，切削球托的左側，朝右前下方發力。

◄ 跟我練習 ►

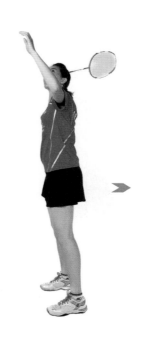

◄ 動作要點 ►

· 擊球點選擇在右肩稍前的上方，側身對網（左肩對網）做好擊球準備，左腳在前並以腳尖點地，右腳在後稍屈膝（腳尖朝右），重心落在右腳上。

· 在拍觸球的瞬間要放鬆手腕，用拍切擊球，拍面的仰角控制在 90 度左右。

▲ 拍面的仰角控制在 90 度

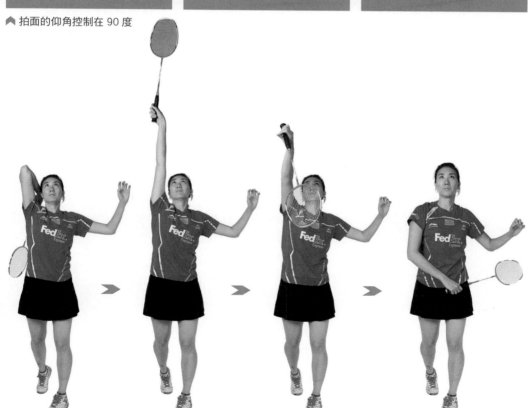

左側頭頂殺球

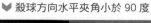
殺球方向水平夾角小於 90 度

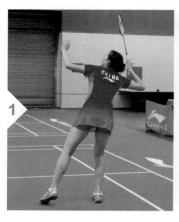
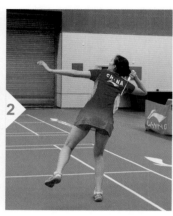
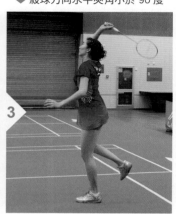

◀ 瞭解動作 ▶

在左後場區用正手握拍，以正拍面在頭頂前上方將對方擊來
的球擊壓到對方場區的一種殺球方式。與頭頂擊高遠球動作
基本一致。

◀ 動作要點 ▶

· 步子到位後，屈膝下降重心，準備起跳。側身起跳時，
往右上方提肩帶動上臂、前臂和球拍上舉，以便向上伸
展身體。

· 起跳後，身體後仰挺胸成反弓形。接著右上臂往右後上
擺起，前臂自然後擺，手腕後伸，前臂帶動球拍由上往
後下揮動，這時握拍要鬆。

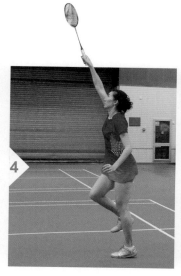
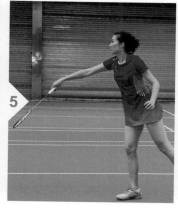
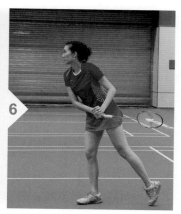

◀ 細節講解 ▶

- 與正手殺球的動作要點基本相同，不同
 的是擊球點在頭頂前上方。

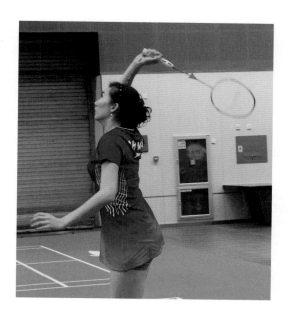

點殺

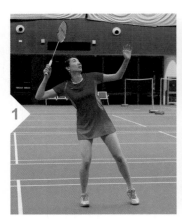 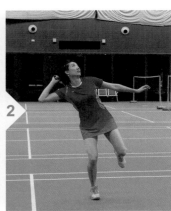 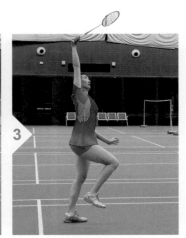

▲ 手臂外旋後倒引拍

◄ 瞭解動作 ►

點殺指擊球者主要利用前臂、手腕的力量，在儘可能高的擊球點上，快速突然地把球以比較陡直的飛行弧線下扣。其特點為動作幅度小、突擊能力強、球飛行路線短，常在攔截對方的平高球、推球和突擊進攻時使用。

◄ 動作要點 ►

· 點殺動作，關鍵在於運用前臂、手腕、手指的閃動發力擊球。

· 擊球瞬間，上臂制動，肘關節有回動動作，以完成點殺動作。

❤ 擊球的瞬間右腳蹬地

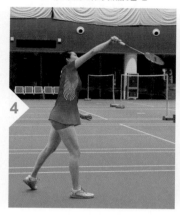

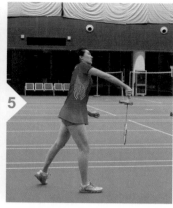

◀ **細節講解** ▶

- 當揮動至最高點後,手肘後擺制動,前
臂帶動手腕和手指發力,以正拍面點擊
球托。擊球後,手臂伴有一定的制動,
左腳落地支撐身體重心,蹬地向中場
回位。

中場抽球

▼ 右腳向右側跨出一步

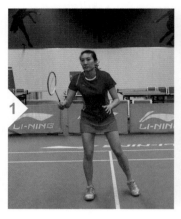 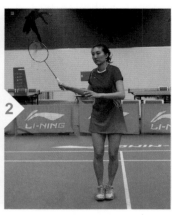 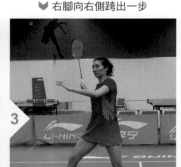

◄ 瞭解動作 ►

平抽球是中場擊球技術中的一種主動擊球技術。它是把位於身體左右兩側，高度在肩部以下、腰部以上位置的球，用抽擊的動作擊過網，球過網後便向下飛行。平抽球技術特點是速度快，球的飛行弧度較平，落點較遠，是雙打的主要技術。

◄ 跟我練習 ►

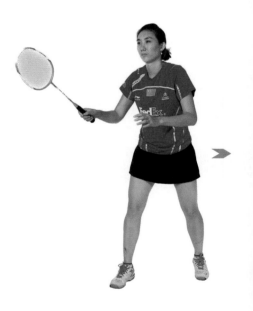

◄ 動作要點 ►

· 兩腳左右開立與肩同寬，右腳稍在前，膝微屈，前腳掌著地，右手握拍舉於右肩前。

· 右腳稍向右邁出一小步，同時上體稍往右側，右臂向右側上擺。球拍上舉，肘關節保持一定角度，前臂稍後擺而帶有外旋，手腕從稍向外展至後伸，引拍至體後。

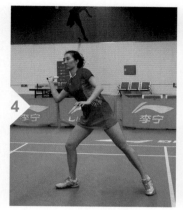

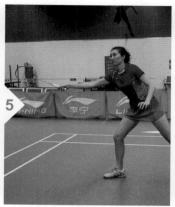

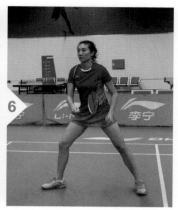

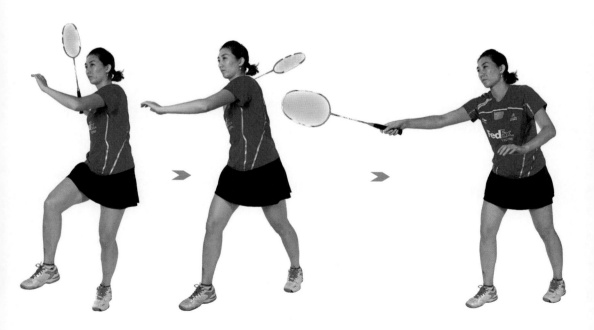

反手高遠球

▼ 曲肘使前臂平放胸前

 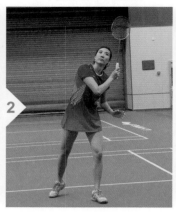 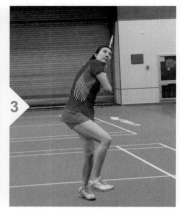

◀ 瞭解動作 ▶

當對方擊球到反手，需要採用反手回擊高遠球時，應迅速將身體轉向左後方，右腳向左腳並一步，然後左腳向後邁一步，緊接著右腳向左前跨一大步即到位。

◀ 動作要點 ▶

· 身體背對球網，身體重心在右腳上，步法移動到位時，球在身體的右肩上方。

· 步法移動中，手法要馬上由正手握拍轉換成反手握拍法，上臂平舉，曲肘使前臂平放於胸前，球拍放至左胸前，拍面朝上，完成引拍動作。

◀ 跟我練習 ▶

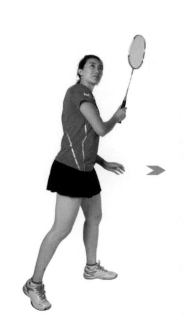

前臂快速向右斜上方擺動

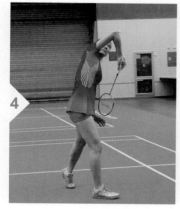

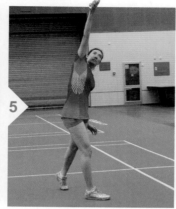

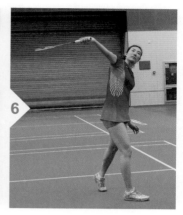

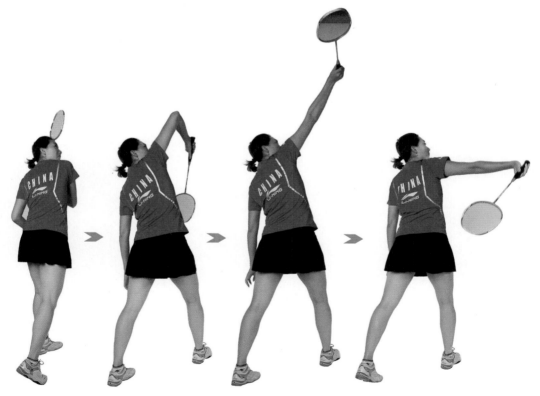

反手吊球

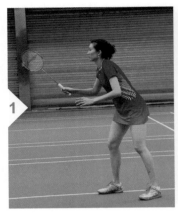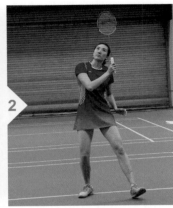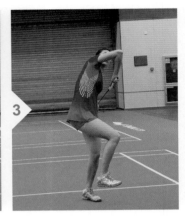

≪ 瞭解動作 ≫

反手吊球與反手擊高遠球相似，其不同在於擊球的拍面角度。

≪ 動作要點 ≫

· 背對網，重心在右腳，舉拍於左胸前，微屈膝，根據來
 球的弧線與高度迅速移位，最後一步右腳交叉向左底線
 跨出。
· 擊球後轉體面對網。

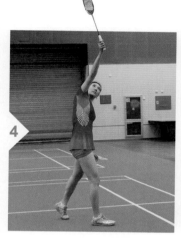

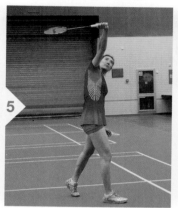

▼ 微屈膝，重心在右腳

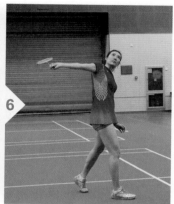

◄ 細節講解 ►

- 擊球時，下肢屈伸用力，當球落下時，
 後臂帶動前臂以外肘關節為軸，前臂伸
 直外旋，揮拍速度較慢、力量較小、利
 用手腕的轉動控制拍面角度，做明顯的
 切擊球動作，將球擊出。

正手被動高遠球擊球動作

▼ 雙膝微屈，身體略向前

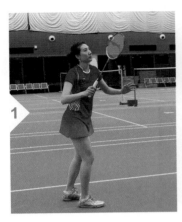 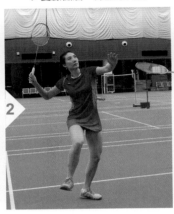 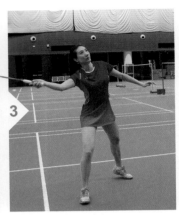

◄ 瞭解動作 ►

食指根部壓在與拍面水平的那個平面上，拍面的角度幾乎與地面垂直。大陸式握拍法適合用來擊打任何類型的球，但在發球、打截擊球、過頂球、削球以及防守球時採用這種握拍效果更好。

◄ 動作要點 ►

· 面對球網，雙腳自然分開與肩同寬，雙膝微屈，身體略向前傾，重心落在雙腳的前腳掌上，兩眼注視前方。

· 轉動雙腳，左腳向右前方上步，右腳向右轉 90 度與底線平行，同時轉肩轉髖帶動右手向後擺動引拍。

◄ 跟我練習 ►

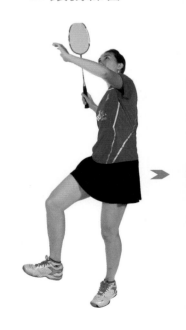

拍頭指向上方，高出頭頂

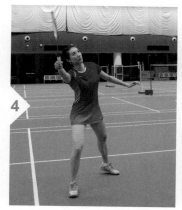 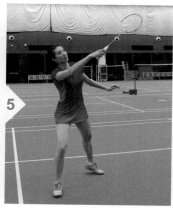 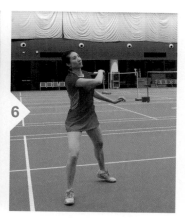

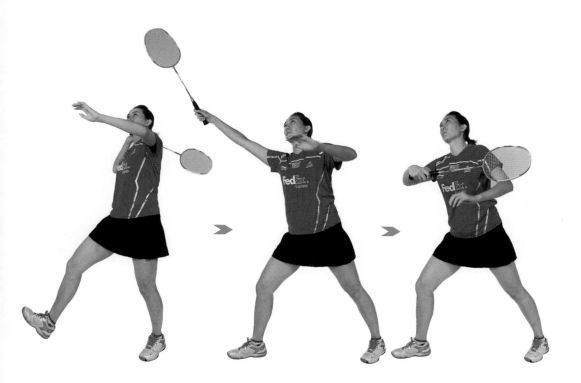

正手被動吊球擊球動作

▼ 右腳向網前跨出一步

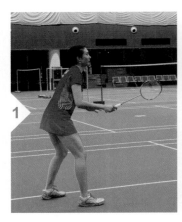
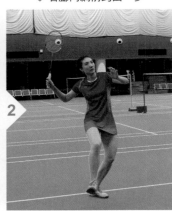
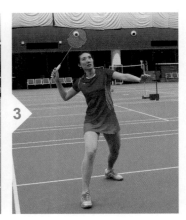

◀ **瞭解動作** ▶

在右後場區用正手握拍，以正拍面將對方打來的後場球還擊到對方網前區域位置。正手吊球根據出球角度不同，可以吊直線或吊對角球，而正手吊直線和吊對角球是兩種不同的技術動作。不同之處在與拍面角度比頭頂吊對角球稍小些。

◀ **跟我練習** ▶

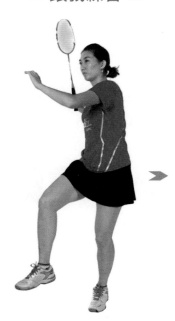

◀ **動作要點** ▶

· 擊球點在右肩上方，運用前臂外旋使拍面向前下方切擊球托的右斜側面。

· 擊球瞬間，手腕要內扣並控制好拍面角度，主要靠手腕、手指控制力量，使球向對角網前飛行。

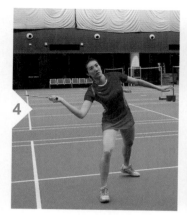

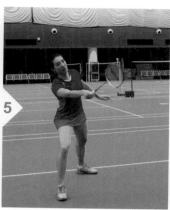

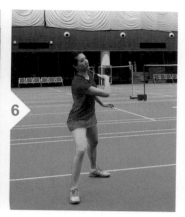

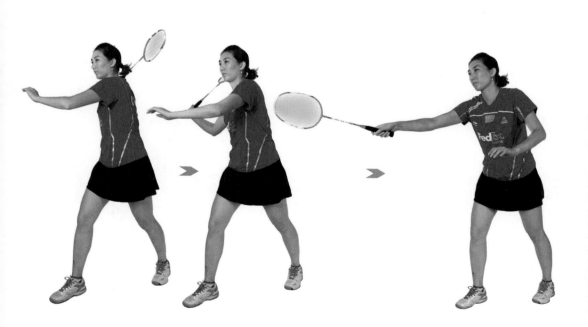

單打接發後場球

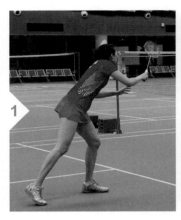
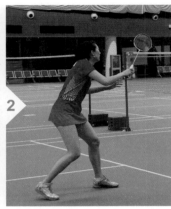
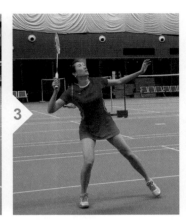

◄ 瞭解動作 ►

羽毛球接發後場球,最重要的一點,是要儘快趕到球的後面。這樣就有時間做假動作,有利大力擊球,提高準確性。另一點,如果能儘快趕到球的後面,就意味著有更多的時間等待,如果能使等待的時間更長,那麼就更有隱蔽性。

◄ 動作要點 ►

· 準備接球時,身體向前傾,兩腳與肩同寬,自然分開,左腳在前,腳尖對網,右腳在後。

· 右手握拍,自然屈肘,舉到身體右後側;兩眼注視前方。來球瞬間,身體後傾,重心在右腳。

· 在接球一瞬間右腳向前邁一大步,同時右手舉過頭頂接球。

◄ 跟我練習 ►

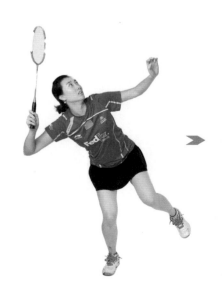

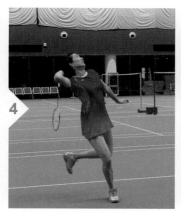
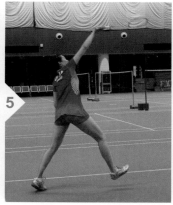

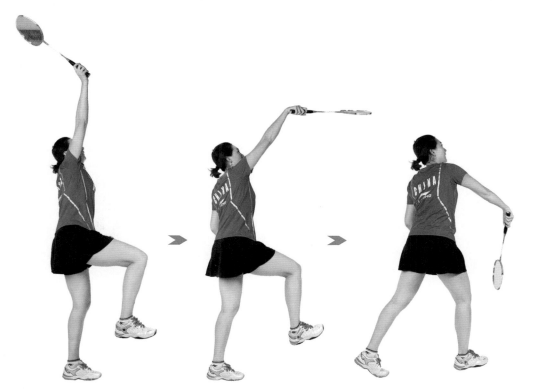

單打接發網前球

▼ 右腳向網前跨出一步　　　　▼ 拍頭指向網邊，微下沉

◀ 瞭解動作 ▶

接發網前球可用平推球、放網球或挑高球還擊。當對方發球過網較高時，要搶先上網撲殺。接發網前球的擊球點應儘量搶高。

◀ 動作要點 ▶

· 準備動作。靠近網前，上身直立。

· 反手握拍，手心向上，拍頭指向網邊，輕微下沉些，手腕略高於拍頭。而拍面低於網頂。

· 搓擊球的底部，使球向側面旋轉，同時順利過網。

◀ 跟我練習 ▶

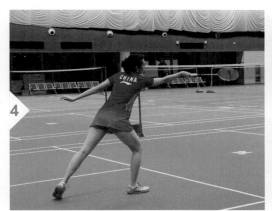

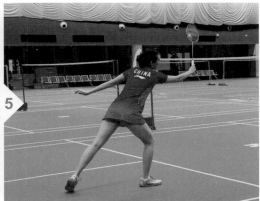

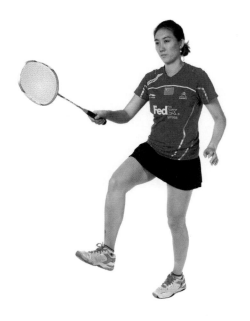 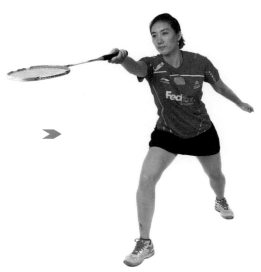

雙打接發後場球

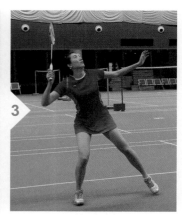

◄ 瞭解動作 ►

接發後場球時,要向後跳起來把球壓下去,主要也是手腕,
手腕帶動手臂,手腕要發力。

◄ 動作要點 ►

- 準備動作的時候,上身前傾,左腳在前,重心放在左
 腳上。
- 反手握拍,球拍略高於網頂。
- 在來球一瞬間右腳向前邁一大步,右手平推用力擊球。

右腳向網前跨出一步

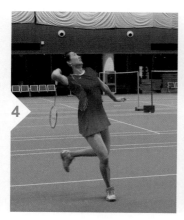
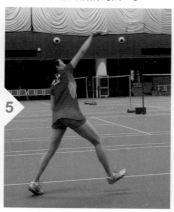
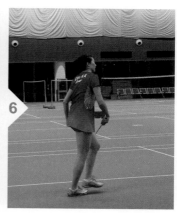

◀ 細節講解 ▶

· 在擊球的瞬間,手腕要突然向上提拉,把球的弧線打高。
 這裡也需要注意手指、手腕爆發力的運用。對於雙打發
 後場球來説,有一個後發球線的限制,這個力量、距離
 的掌握,就需要自己多加練習了。

雙打接發網前球

▼ 右腳向網前跨出一步

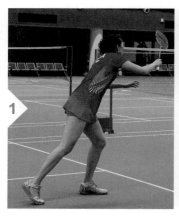
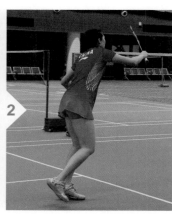
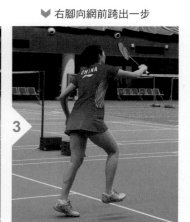

◀ 瞭解動作 ▶

在實戰中，通常可以採用撲球、放網前球、搓球、推球、勾
對角球，以及挑球等方法進行還擊。其中，撲球是在對方發
球質量較差，過網時明顯偏高時運用。挑球是在自己難以掙
得主動時的權宜之計，一般不宜多用，尤其是在雙打比賽中。

◀ 動作要點 ▶

· 　臉側面向前，球拍伸向前，自然握拍。
· 　雙腳墊步蹬地啟動，先伸拍出去，再右腳跨出跟上，然
　　後馬上雙腳落地呈兩腳平行的網前準備姿勢，迎接下一
　　拍來球。
· 　注意擊球時拍面：要立起快彈，而不是拍面朝下的下壓。

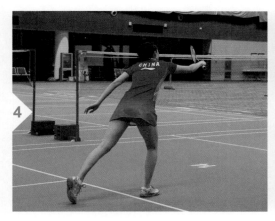

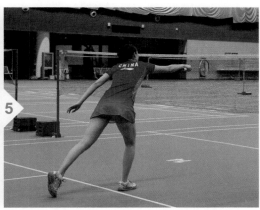

◀ 細節講解 ▶

在接發網前球時，關鍵是：

· 搶高點擊球

· 動作一致

· 出手快

· 保持與下一拍擊球的連貫性

網前交叉步法──前交叉

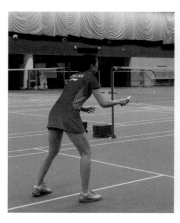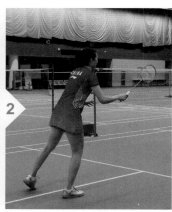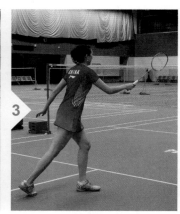

◀ **動作要點** ▶

· 左腳向身體右側前方邁出一小步，緊接著
 左腳用力蹬地，同時右腳經左腳向右前跨
 出一大步成弓箭。

· 右腳觸地時，腳後跟先著地，再過渡到前
 腳掌腳尖朝外，左手自然後拉，以保持身
 體平衡。

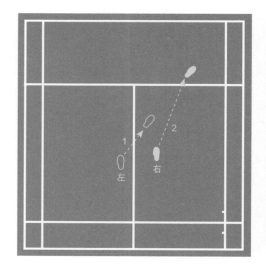

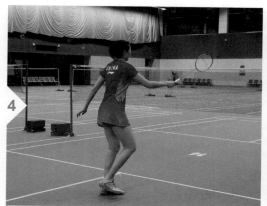
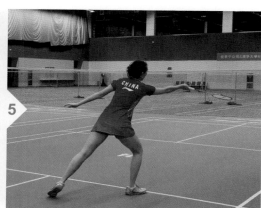

◀ 跟我練習 ▶

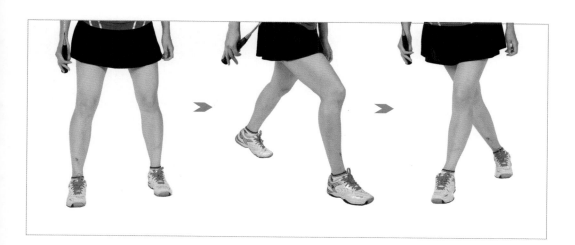

網前交叉步法——後交叉

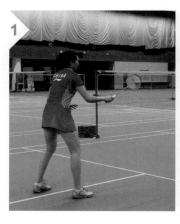
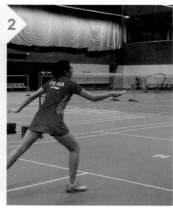
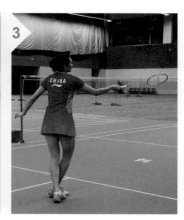

◀ 動作要點 ▶

· 起動後右腳迅速向右側前方邁出一小步，左腳緊接著往右腳後交叉一步（成側身後交叉姿勢）。

· 左腳一著地馬上用力後蹬，側身將右腳向來球的方向跨一大步成弓箭步，用正手擊球。

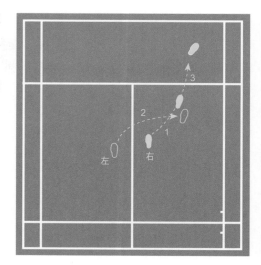

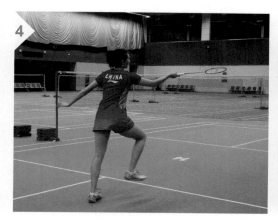

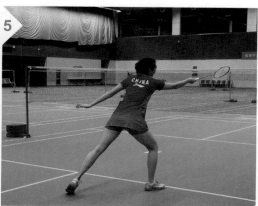

≪ 跟我練習 ≫

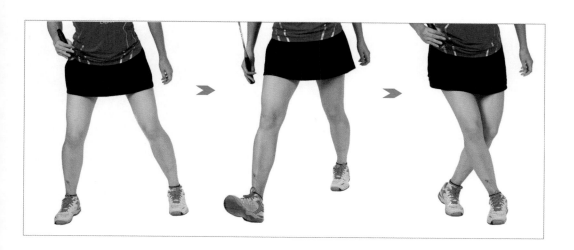

網前墊步步法

右腳向網前跨出一步

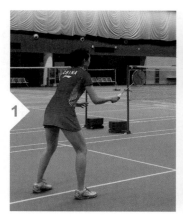
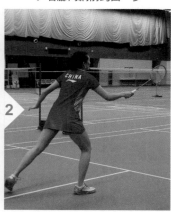
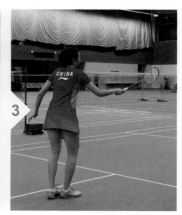

1 2 3

◀ 動作要點 ▶

· 右腳先邁出一小步，左腳立即向右腳墊一小步掌（或從右腳後交叉邁出一小步）。

· 左腳著地後，腳內側用力蹬地，右腳再向網前跨一大步成弓箭步成弓箭步身體重心在前腳。

· 擊球後，前腳朝後蹬地，小步、交叉步或並步退回到中心位置。

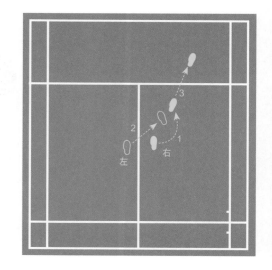

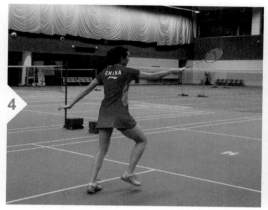

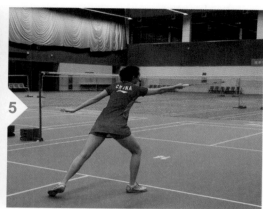

◀ 細節講解 ▶

- 從起動開始，身體傾向右側，重心移至右腳，左腳向右腳靠攏墊一小步並以前腳掌蹬地，向右側轉髖，右腳右側跨步，腳尖朝外成側弓箭步。

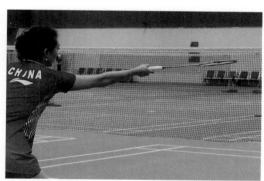

手臂和球拍的角度

後場並步步法

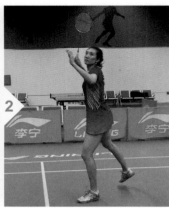
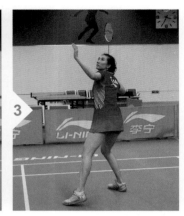

◄ **動作要點** ►

- 準備時，兩腳不能站實（即不以全腳掌著地），這樣不利於蹬地起動，目視來球方向。

- 準備擊球，側身迎著來球方向，右腳迅速撤到左腳後方，同時重心轉移到右腿，接著右腿屈膝，左腳向右腳並步。

- 判斷最佳擊球點，右腳適當的向後撤找到位置，調整姿態準備擊球。

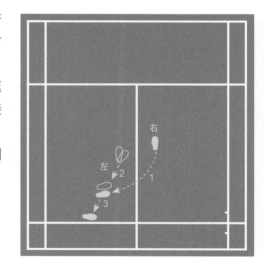

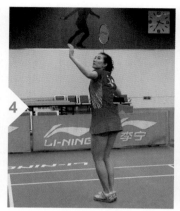
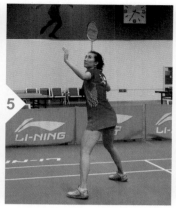
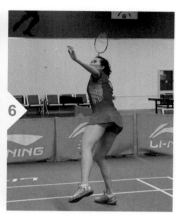

◄ 細節講解 ►

· 這是低重心的大並步，只起到移動作用。

· 球員利用此步法從中心位置移動到合適擊球點起跳殺球。

· 並步的移動是低重心的，而起跳是高重心動作，所以並步
 還起到由低重心過渡到高重心的作用。

兩邊接殺球步法──正手

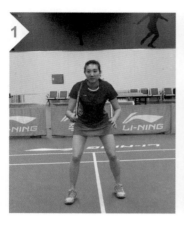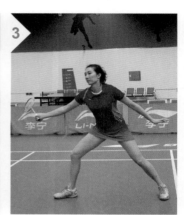

◀ 瞭解動作 ▶

當來球在中場右側距身體較遠時，起動後左腳先向右腳墊一小步，右腳緊接著向來球方向跨一大步，正手擊球。

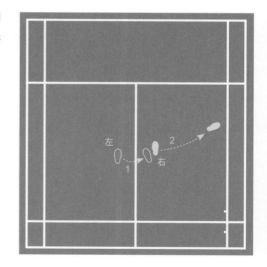

≪ 跟我練習 ≫

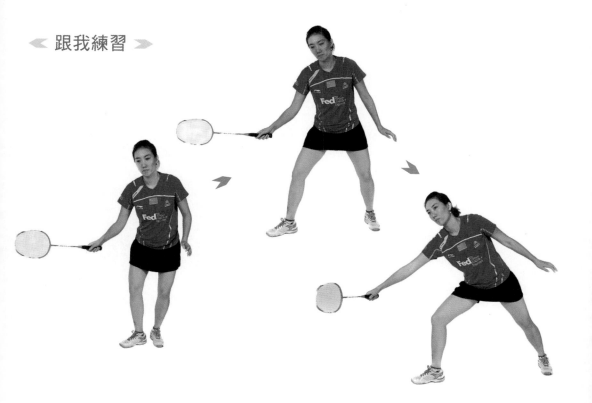

兩邊接殺球步法──反手

 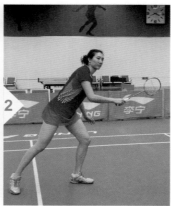 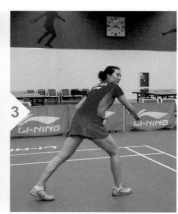

◄ 瞭解動作 ►

背對網球的移動步法，當來球在中場左側距身體較遠時，左腳向來球方向墊一小步，並向前方用力蹬地，同時向左側轉體，右腳緊接著經體前交叉向來球方向跨出一大步，背向球網，反手擊球。

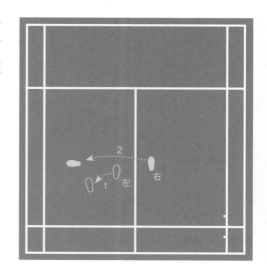

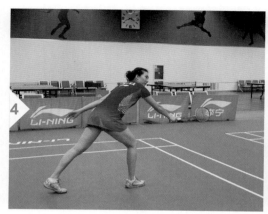 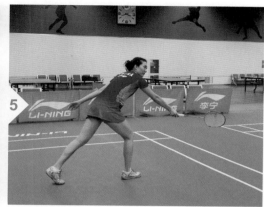

◀ 跟我練習 ▶

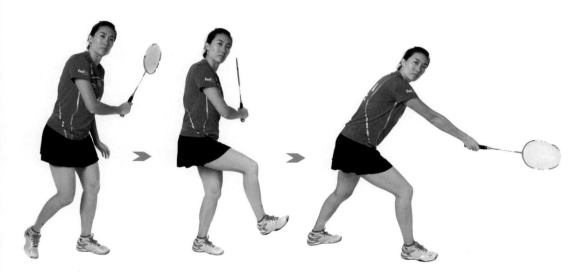

被動底線過渡步法

≪ 瞭解動作 ≫

起動和移動與正手退後步伐大致相同。只是移
動的重心和姿勢較低，常以交叉步伐移動。

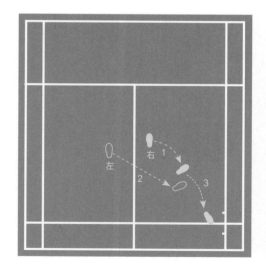

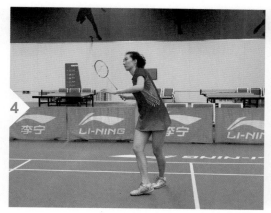

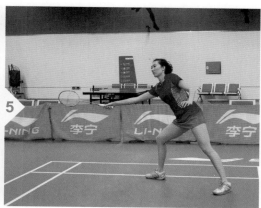

◀ 細節講解 ▶

· 被動時，球往往低於肩部，在移動到位
時不可能使用騰跳步，只能使用向右後
方的跨步以降低身體重心成右側後弓箭
步，配合手部完成擊球動作，身體重心
移向右腳，左腳向右腳稍稍回收，協助
右腳回動，使身體姿勢復原。

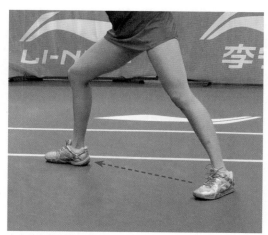

向右後方跨步成後弓箭步

正手蹬跨步上網步法

 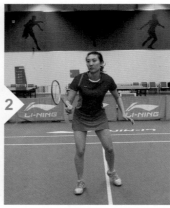 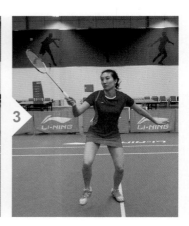

◀ 動作要點 ▶

· 在移動中的最後一步，左腳用力向後蹬地的同時，右腳向來球的方向跨出一大步跨步。

· 它多用於上網擊球，但在向後場底線兩角移動抽球時也常採用。

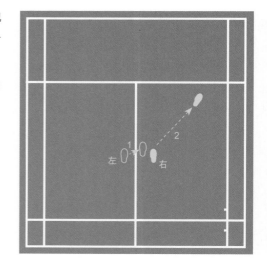

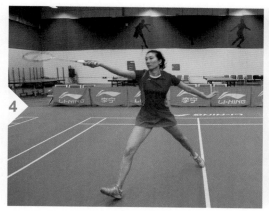

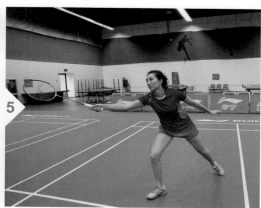

◀ 細節講解 ▶

- 由接球前的準備動作開始，當對方出手
 擊球的瞬間，判斷來球方向後，由雙腳
 前腳掌迅速蹬地發力，即刻開始向來球
 方向移動。

右腳向來球的方向跨出一大步

正手交叉上網步法

◀ 瞭解動作 ▶

右腳先向右前方邁一小步起動,左腳緊接著越過右腳(如在身後越過為後交叉),然後右腳迅速向右前方跨一大步到達擊球位置。擊球後可用並步或交叉步回位。採用前交叉步上網時,也可採用先邁左腳,再右腳跨一大步的兩步移動方法。

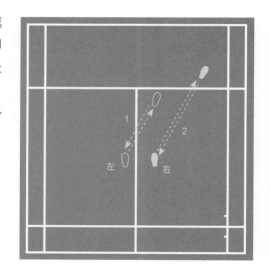

◀ 細節講解 ▶

· 上網步法在最後一步落地時，腳尖應該
正對移動方向。腳尖朝內落地是上網時
比較容易犯的一種錯誤。其不利因素表
現為，由於腳尖朝內，必然帶動髖關節
也要旋內而迫使腰部處在一個帶有扭轉
的緊張狀態，使得整個動作不協調而影
響擊球。另外，這種腳尖朝內的落地，
極易造成右腳踝關節的外側扭傷。

腳尖正對移動方向

正手三步交叉上網步法

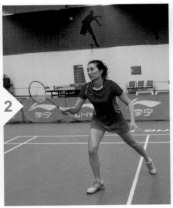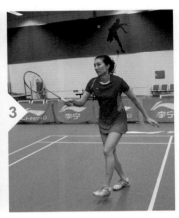

◀ 瞭解動作 ▶

判斷好對方來球後，右腳先邁出一小步，左腳
立即向右腳墊一小步，或從右腳後交叉邁出一
小步；左腳著地後，左腳內側用力蹬地，右腳
再向網前跨一大步呈弓箭步；身體重心在前腳。

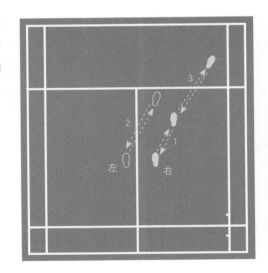

◄ 細節講解 ►

來球在中圈外，起動後右腳迅速向身體右側
前方邁出第一小步，左腳緊接著向前邁第二
小步並至右腳後跟處，同時左腳掌用力蹬
地，右腳再向前跨出第三大步，準備擊球。
擊球後，右腳向中心退回一小步，左腳交叉
退回第二步，雙腳同時再做一小步回位。

小步移至後腳跟處

反手蹬跨上網步法

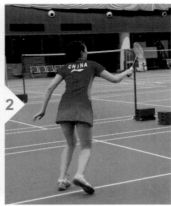
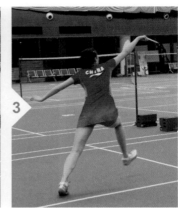

◄ 瞭解動作 ►

來球在小圈內，起動後左腳蹬地，右腳向來球
方向跨大箭步擊球。擊球後右腳向中心位置撤
回一步，左腳再撤一小步回位。

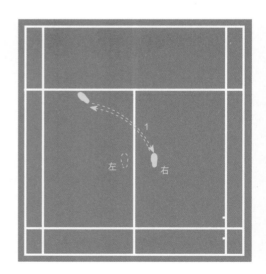

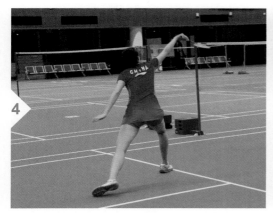

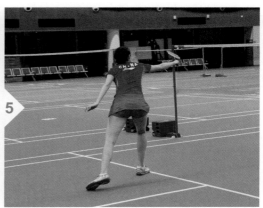

◄ 細節講解 ►

· 從起動開始，身體向左側轉，右肩前傾，右腳向前方邁一大步，然後雙腳調整身體重心，恢復正常姿勢。

左腳向來球的方向跨出一大步

反手交叉上網步法

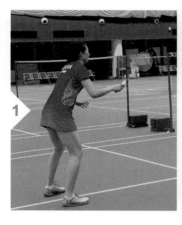

◀ 瞭解動作 ▶

來球在中圈內，起動後左腳向身體左前方來球
方向邁出第一小步，右腳經左腳向前方交叉跨
出第二步擊球。擊球後右腳立即往中心位置撤
回第一步，左腳退回第二步，左右腳同時再做
一小跳步回位。

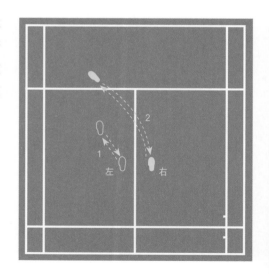

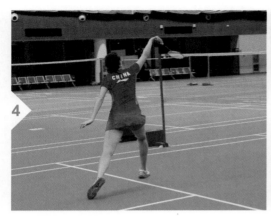

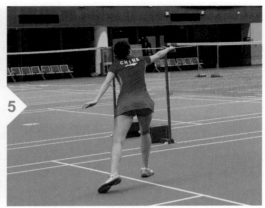

◄ 細節講解 ►

· 與正手前交叉步上網步法相同,移動時身體向左側前場
 區域移動接球。

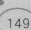

反手三步交叉上網步法

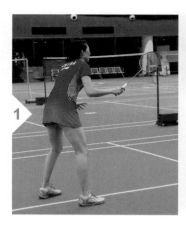
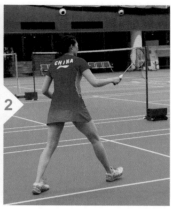
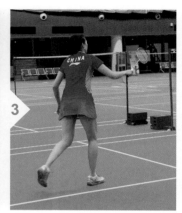

◀ 瞭解動作 ▶

來球距離身體較遠的中圈外，起動後右腳迅速向身體左側前方邁出第一小步，左腳向前墊第二小步，同時左前腳掌用力蹬地，右腳又向前跨出第三步擊球。擊球後右腳向中心位置撤回第一步，左腳緊跟退回第二步，兩腳再向中心位置邁回，最後一小跳步完成回位。

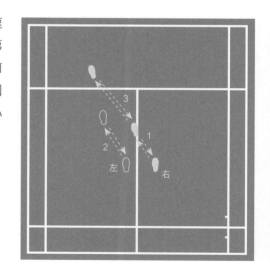

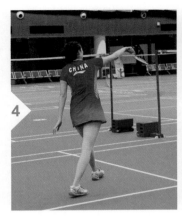

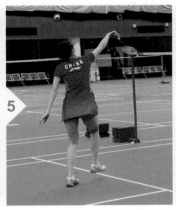

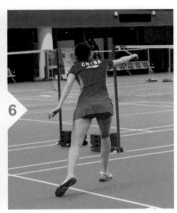

◄ 細節講解 ►

· 判斷好對方來球後，右腳先邁出一小步，左腳立即向右
腳方向墊一小步，或從右腳後交叉邁出一小步；左腳著
地後，左腳內側用力蹬地，右腳再向網前跨一大步呈弓
箭步；緊接著，左腳自然地向前腳著地方向靠小半步，
身體重心在前腳。

正手蹬跨步接殺步法

◀ 瞭解動作 ▶

起動後，左腳掌內側用力起蹬同時向右轉髖，右腳向右側跨出一大步，身體重心落在右腳上，腳尖偏向右側以腳趾制動，身體略向右側倒成側弓箭步接球，擊球後，以右腳前掌回蹬。接球後兩腳腳掌即向中心位置蹬地回位。

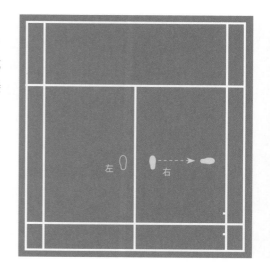

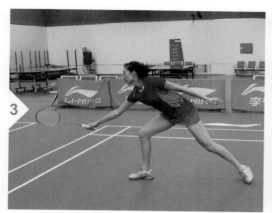

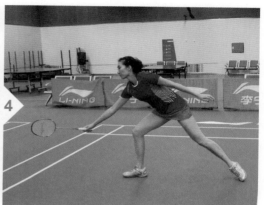

≪ 跟我練習 ≫

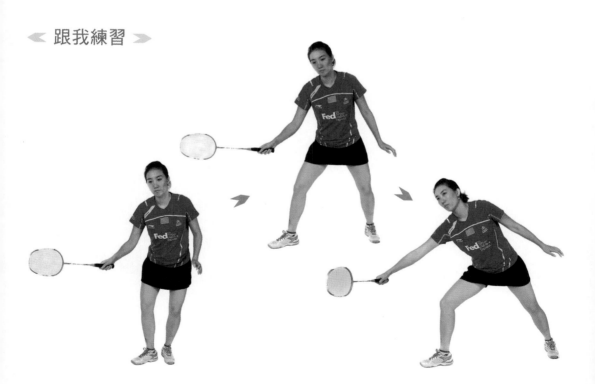

正手墊跨步接殺步法

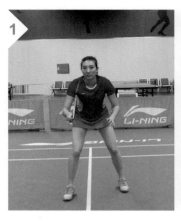 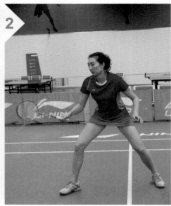 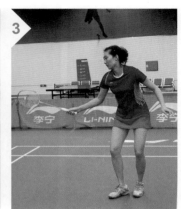

◀ 瞭解動作 ▶

從起動開始，身體傾向右側，右腳向右挪動一點，重心移至右腳，左側向右腳靠攏墊一小步並以前腳掌蹬地，向右側轉髖，右腳向右側跨步，腳尖朝外成側弓箭步。

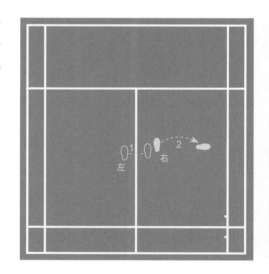

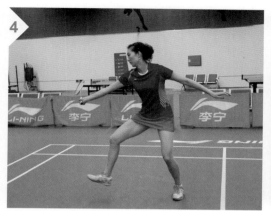

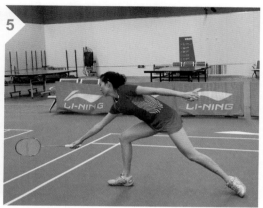

≪ 跟我練習 ≫

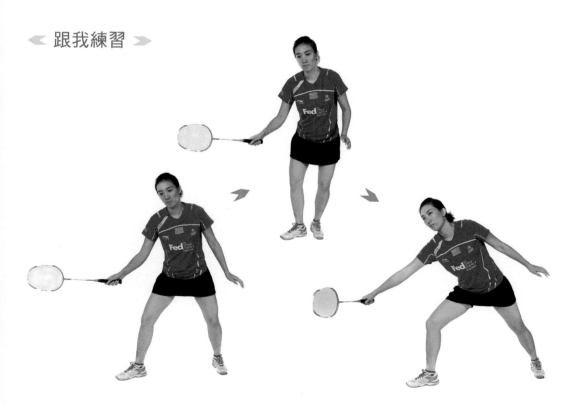

反手蹬跨步接殺步法

 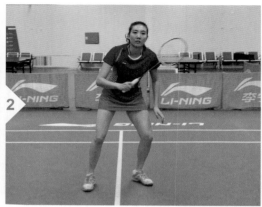

◀ 瞭解動作 ▶

起動後,右腳用力向來球方向蹬地,向左轉髖
的同時,右腳向來球方向跨一大步接球,右腳
尖稍外展,腳跟觸地成側弓箭步,接球後右腳
掌即向中心位置蹬地回位。

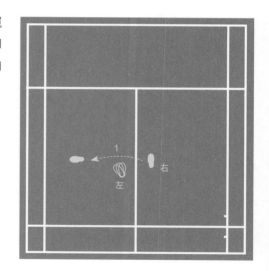

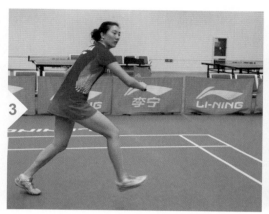

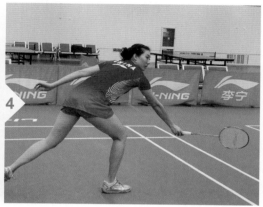

◀ 跟我練習 ▶

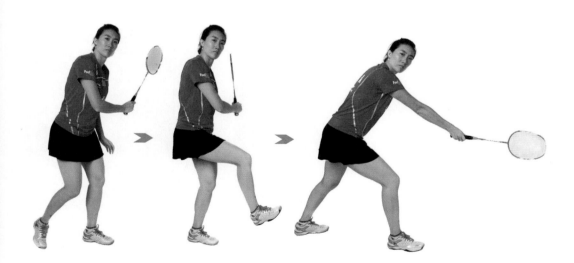

反手墊跨步接殺步法

 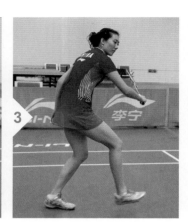

◀ **瞭解動作** ▶

起動後，左腳向來球方向墊一小步並向前方用力蹬地，同時身體向左側轉體，右腳緊隨其後向來球方向邁出一大步成側弓箭步，呈背對球網的反手接球。

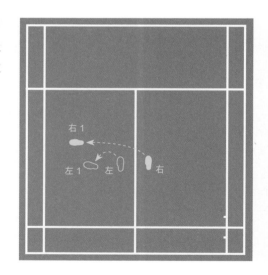

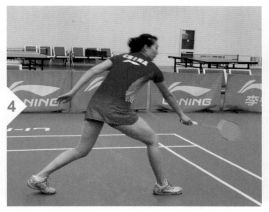

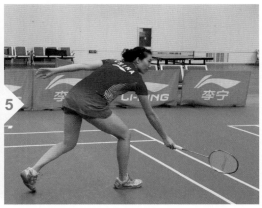

◄ 細節講解 ►

· 反手墊步接殺步法是背對球網的移動步
法,當來球在中場左側距身體較遠時,
左腳向來球方向墊一小步,並向前方用
力蹬地,同時向左側轉體,右腳緊接著
經體前交叉向來球方向跨出一大步,背
向球網,反手擊球。

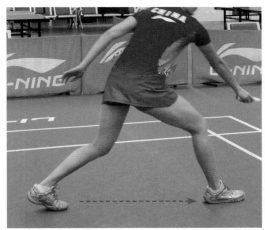

左側轉體,右腳前交叉向來球方向跨出一大步

正手兩步後退步法

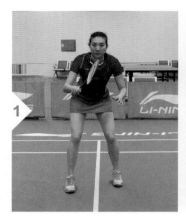 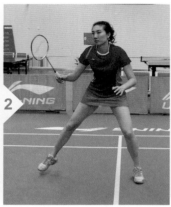

◄ 瞭解動作 ►

來球距離身體不遠時，以左前腳掌為軸心，右腳向身體右後側區域的來球落點方向蹬地起動後退一步，身體重心在右腳上，左腳向右腳並第二步，重心還在右腳，向右上方斜步跳起，準備擊球。擊球後，右腳觸地迅速向中心位置邁回一步，左腳即向中心位置邁回第二步，雙腳再接一小跳步，完成回位。

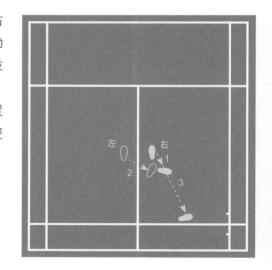

◀ 細節講解 ▶

· 起動後,右腳向來球方向後退一小步,
左腳緊隨其後蹬地向右腳並一步,身體
重心放在右腳上。此時的起跳擊球動作
可採用單腳起跳雙腳落地或雙腳起跳雙
腳落地,還可以使用交換腿起跳步法。
擊球後即向中心位置回位。

正手三步後退步法

◄ 瞭解動作 ►

來球距離身體過遠，起動後右腳向來球落點方向後退第一小步，左腳經右腳往後交叉退第二步。右腳再交叉退第三步，身體重心放在右腳上，向右後方斜步起跳，準備擊球。擊球後右腳迅速向中心位置邁回第一步，左腳交叉邁回第二步，雙腳再接一小跳步完成回位。

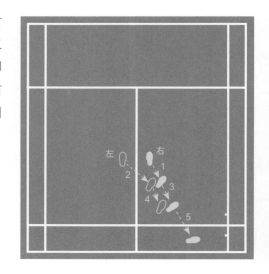

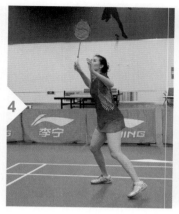

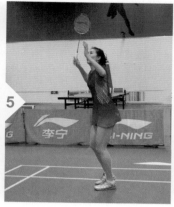

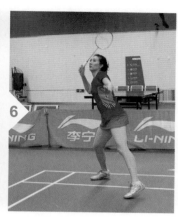

◄ 細節講解 ►

- 起動後，右腳向來球方向後退一小步，左腳緊隨其後經右腳往後交叉一小步，緊接著右腳再往右後撤一步，身體重心落在右腳上，擊球後即向中心位置回位。

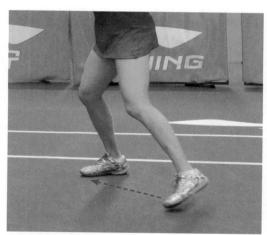

右腳向來球方向後退一小步

頭頂兩步後退步法

◄ 瞭解動作 ►

左腳蹬地，左腳向身體左後場區域的來球方向
後退一小步，接著右腳向左腳後方轉一大步，
然後左腳向右腳並步，來球瞬間右腳向後方撤
一大步，準備擊球。

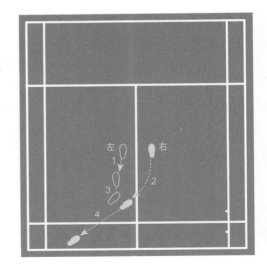

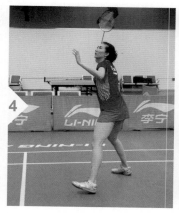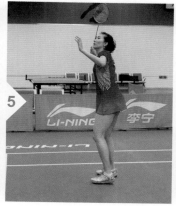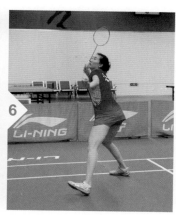

◀ 細節講解 ▶

- 判斷來球方向後，以左腳為軸，右腳向左後方用力蹬轉一步，這時身體略微後仰，以方便引拍動作，左腳隨後以並步方式向右腳靠攏，右腳隨後跨出一步到來球位置，蹬地起跳擊球，在空中時完成轉體，轉體後擊球，落地後左腳在後，右腳在前，然後跳步回中。

反手三步後退步法

◀ 瞭解動作 ▶

起動後，右腳蹬地，左腳向後撤一小步，轉體，然後右腳向左腳並一步，來球一瞬間，左腳向後邁一小步，同右腳向來球方向跨一大步。

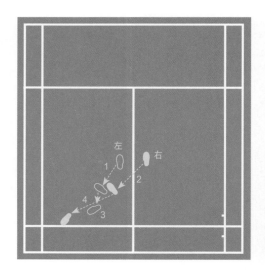

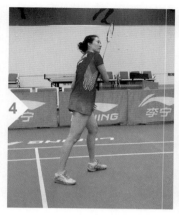

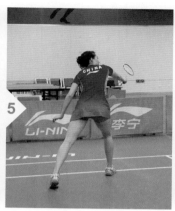

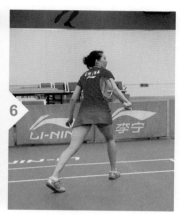

◄ 細節講解 ►

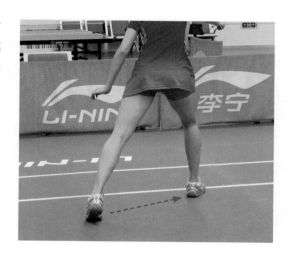

- 如果來球靠近反手區底線，要採用三步後退法到位擊球。以左腳為軸向左側轉體，右腳從身體前移動到左腳後面，腳尖向左場區底線，左腳迅速向底線方向邁出一步，右腳跟上邁出一步到底線附近，在後兩步邁出的同時，完成引拍動作，在落地的同時揮拍擊球，右腳落地後迅速回撤轉身回中。

頭頂後場反手兩步後退步法

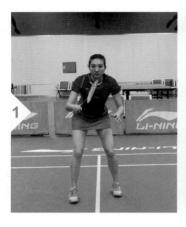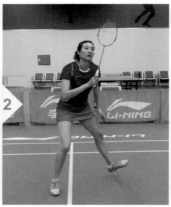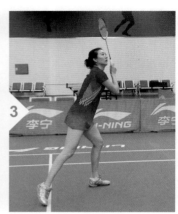

◀ **瞭解動作** ▶

右腳蹬地，轉體，左腳向身體左後場區域的來
球落點方向後退一小步，右腳向來球方向交叉
邁一步，移動到左腳前方，重心在左腳上，準
備擊球。擊球後左腳觸底迅速向中心位置回位。

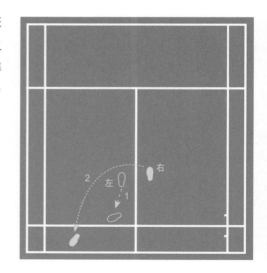

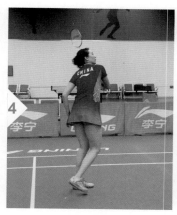 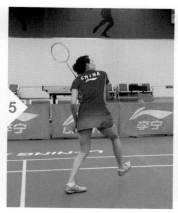 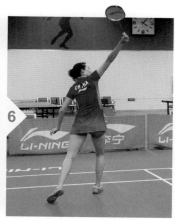

◀ 細節講解 ▶

- 當來球在左後場區距身體較近時，起動後右腳向來球方向退一大步，左腳緊隨其後蹬地向右腳並一步，右腳再退一小步，重心放在右腳上，用頭頂擊球技術擊球。

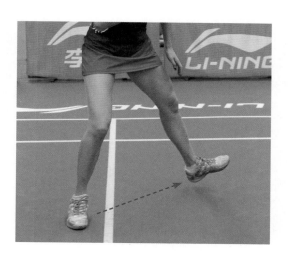

頭頂後場三步後退步法

 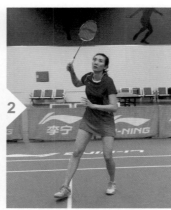 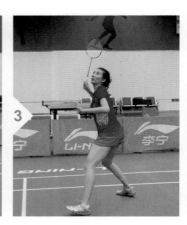

◄ 瞭解動作 ►

起動後，右腳蹬地，轉體，向身體左後側區域的來球落點方向後退第一小步，左腳向後交叉退第二步，右腳再向後交叉退第三步，身體重心在右腳上，交叉步起跳，準備擊球。擊球後，迅速向中心位置蹬地交叉步回位。

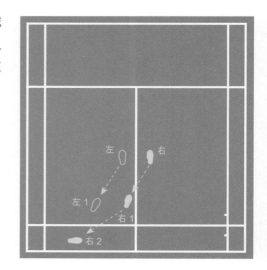

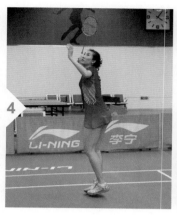
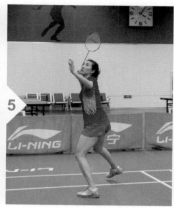
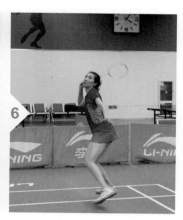

◀ 細節講解 ▶

- 當來球在後場區距身體較遠時，起動後右腳向來球方向後退一小步，左腳緊隨其後經右腳向後交叉退一步，右腳再經左腳向後交叉退一步，身體重心放在右腳上，用頭頂擊球技術擊球。

左腳經右腳向後交叉退一步

還有幾天就比賽了，如何訓練才能把比賽狀態調整到最佳？

答：我覺得再進行大運動量的訓練，意義可能就不大了。在保證訓練量足夠的前提下（也就是保持狀態），要多注意休息，儲備體能，同時要適時、適量地補充營養。不僅把狀態保持在高水平，精神面貌和身體狀態也要好，才能在比賽中達到最佳狀態。

我擊球的聲音為何劈劈啪啪不好聽，而且經常打在拍邊上？

答：這是擊球點的問題。很多人誤認為用球拍的中心擊球最好，它面積大，能不漏球。其實不是這樣，球拍中心弦軟，反彈回去的球力量小，擊起球來非常吃力，不易扣死對方。正確的擊球點應該在球拍中心偏上 3 厘米至 4 厘米的地方，整個上端擊球面積佔球拍的 2/5 左右，這個位置的弦硬。擊球點正確與否，可通過聽聲音判斷出來。凡是擊球時發出「啪」的脆音，就是用對了地方；凡是發出沉悶的「扑」聲，就説明球拍擊球點太靠下了。

為什麼我使了很大力氣，球也飛不遠？

答：這是由於用力不正確造成的。打羽毛球講究的是瞬間爆發力，也就是説，在擊球之前，身體要放鬆；而在擊球的一瞬間，由前臂、手腕和手指發力。

很多初學者打球的時候整個手臂始終處於緊張狀態，這樣會很累。如果擊球缺乏彈性，即使力量很大，球也飛不遠。曾經有舉重運動員嘗試打羽毛球，他們的力量比常人大兩三倍，可是用力不正確，球照樣飛不遠。

另外，上臂主要起帶動作用，除了發球和扣殺時用力，一般不用特別使勁。而有的初學者打球時上臂非常緊張，這也是不對的，容易導致疲勞。

為什麼許多專業選手都使用毛巾手膠？是不是毛巾手膠的手感最佳？

答：毛巾手膠吸汗能力強。因為我們的手汗比較多，所以用手膠可能不行，毛巾的會
　　舒服一點。

雙打接發球時重心是在前腳還是後腳？還有，前腳是腳掌著地還是全著地？

答：雙打時，接發球時重心應該放在前腳上，前腳掌應微微抬起，這樣便於當對方發
　　後場球後自己能夠迅速起動。一旦對手發後場球，自己前腳掌用力向後蹬，然後
　　再使用接後場高球的步法。

怎樣可以加強力量，特別是手腕力量，有什麼練習方法？

答：通常我們會拿槓鈴、槓鈴片、啞鈴來練。一般來講，最好的效果是坐在不高的椅
　　子上，手伸直，握住槓鈴或者槓鈴片，手心向上或者手背向上，慢慢抬起，要做
　　得比較慢。這樣會有助於肌肉的快速增長。堅持這樣練，腕部、前臂力量會越來
　　越好。對業餘選手來講，一開始不要做太多，每次 10 至 12 下就足夠了，一定
　　要慢慢抬起，另外器材也不要太重，否則容易受傷。

4

羽毛球運動的
運動損傷與防治

01
初學者的
注意事項



不少人喜歡打羽毛球，但很多人都盲目地鍛煉，這是十分不科學的。那麼對羽毛球沒有任何基礎的人，應當注意哪些事項呢？

- 擊球點應在身體的前上方。
- 想要把手腕的力量發揮到最大，握球拍的手應該儘可能保持放鬆。
- 單打時，每次擊球後應立即回到中心位置。
- 雙打防守時，擊球後應回到與同伴平行的位置；雙打進攻時，則應與同伴保持前後的位置。
- 雙打發球時，發一短球後應立即向前封網，以防對手打短球回擊。
- 單打時，儘可能地把球往場地的兩邊打，一定不要往中間打。除非扣球。
- 在進行有力的正手或反手擊球時，身體應向擊球一側轉動以便站穩雙腳。
- 單打發球要儘量高而遠，雙打發球要短，球的飛行路線要貼近球網的上緣，發球要多變。
- 在規則允許的範圍內儘可能多用假動作迷惑對方，但事先不要顯露自己的意圖。
- 打高遠球時，要準確地判斷球的飛行方向，球要儘可能打得高而且接近對方底線。
- 吊網前球時，球的路線要短，並儘可能靠近球網。
- 扣球應儘可能遠離對手或直接命中對方的握拍手或肩。
- 當一時不知所措或需要短暫的喘息機會，可打一高遠球，然後回到本場中心位置。
- 反手端線對初學者來說通常是薄弱區域，打球時儘量抓住對方的這一弱點進行進攻。
- 在前場回擊高球時，應儘量採用扣球，所以不要在底線處擊出高而短的球，這通常會給對手殺球機會。
- 許多運動員有自己的特有打法，因此要善於判斷球的落點，及時進入適宜的位置，但千萬不要過早暴露自己的動向。
- 雙打接發球時，要舉起球拍迫使對方發低球，如果對方的發球過高，立即上前撲殺。

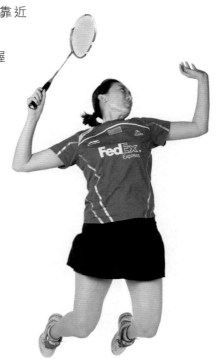

另外，初學打羽毛球的人還應注意下列事項：

◄ 著裝 ►

只要不是過於寬大的運動服，都可以用作羽毛球運動服。不過最好穿專用的羽毛球鞋，以作保護。當然絕不可以穿內衣內褲和比堅尼上場打羽毛球。不要攜帶鑰匙之類的金屬物品打球。

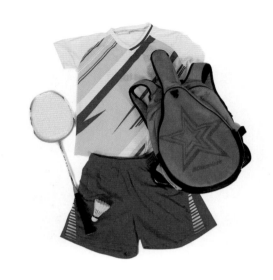

◄ 邀約 ►

邀約對方打羽毛球時，最好不要在對方很累時邀請，應給對方一定的時間休息。

◄ 比賽 ►

如果沒有裁判，雙方應當自覺遵守規則，雙方發生難以認定的球時，應本著禮讓的態度解決問題，不必斤斤計較一個球。

◄ 撿球 ►

一般來說，離球較近比較方便撿球的那一方應當主動撿球。如果球落在自己這一邊場地而該對方發球時，應當主動撿球將球從網上拋給對方。切不可胡亂將球扒給對方，更不應用腳踢給對方。主動送還相鄰場地誤擊過來的球。

◄ 陪練 ►

陪水平明顯低於自己的球友練球時，應根據對方的弱點餵球以提高對方的球技，耐心糾正對方的錯誤動作。如果不是給對方練習防守，不要向對方大力扣殺。

◄ 場外休息 ►

場外休息時，應安靜坐在一邊觀看他人打球。下列行為應當禁止：從球場中穿行；在場地邊線站著聊天，跟正在打球的人說話；在場地附近打籃球、踢足球等。

什麼是運動損傷

≪ 運動損傷的概念和分類 ≫

- 定義：體育運動中，造成人體組織或器官在解剖上的破壞或生理上的紊亂，稱為運動損傷。
- 分類：運動損傷按時間可分為新傷和舊傷；按病程可分為急性損傷和慢性損傷；按性質可分為開放性損傷和閉合性損傷；按程度可分為輕度、中度損傷和重傷。

≪ 預防運動損傷 ≫

- 學習運動創傷的預防知識，提高危機意識。
- 遵守紀律，聽從教練的指示，做好本份，採取必要的措施，如檢查運動場地和器材、穿著合適的服裝與鞋子。
- 在劇烈運動和比賽前都要做好熱身運動。
- 要根據自己的情況選擇運動內容，適當控制運動量。
- 掌握運動要點，加強保護和幫助。
- 加強醫務監督，提高自我保健意識。

≪ 運動損傷發生的原因 ≫

- 認識不足，措施不當。對運動損傷預防的重要性認識不足，未能積極地採取有效的預防措施，導致運動損傷。
- 熱身運動不足：
 i. 不做熱身運動就進行劇烈運動，易造成肌肉損傷、扭傷
 ii. 熱身運動敷衍了事，神經系統和各器官系統的功能尚未達到適宜水平
 iii. 熱身運動的內容不恰當
 iv. 過量的熱身運動使身體功能有所下降
- 不良的心理狀態，如缺乏經驗、危機意識不足、情緒急躁；或在練習中因恐懼、害羞而猶豫不決和過分緊張等。
- 體育基礎差、身體素質弱，或動作要點掌握得不正確，一時不能適應該運動的要求，或不自量力，容易發生損傷事故。
- 不良的氣候變化，如過高的氣溫和潮濕的天氣，導致大量出汗，流失水分。

處理方法

◀ 擦傷 ▶

即皮膚的表皮擦傷。如擦傷部位較淺,只需塗紅藥水即可;如傷口面較髒或有滲血時,應用生理鹽水清洗後再塗上紅藥水或紫藥水。

◀ 肌肉拉傷 ▶

指肌纖維撕裂而致的損傷。主要是由運動過度或熱身不足造成的。可通過疼痛程度判斷受傷的輕重。一旦出現疼痛感應立即停止運動,並在痛點敷上冰塊或冷毛巾約 30 分鐘,使血管收縮,減少局部充血、水腫。切忌搓揉及熱敷。

◀ 挫傷 ▶

由於身體局部受到鈍器打擊而引起的組織損傷。輕度損傷不需特殊處理,經冷敷處理24 小時後可用活血化瘀叮劑,局部可貼上傷濕止痛膏,在傷後第一天予以冷敷,第二天熱敷。約一周後可恢復。較重的挫傷可用雲南白藥加白酒調敷傷處並包紮,隔日換藥一次,每日 2 至 3 次,加理療。

◀ 扭傷 ▶

由於關節部位突然扭轉,造成附在關節外面的韌帶撕裂所致。多發生在踝關節、膝關節、腕關節及腰部。不同部位的扭傷,其治療方法也不同。
· 急性腰扭傷,讓患者仰臥在墊得較厚的木床上,腰下墊一個枕頭,先冷敷後熱敷。
· 關節扭傷,如踝關節、膝關節、腕關節扭傷時,將扭傷部位墊高,先冷敷 2 至

3 天後再熱敷。如扭傷部位腫脹、皮膚青紫和疼痛,可用陳醋半斤燉熱後用毛巾敷好傷口,每天 2 至 3 次,每次 10 分鐘。

◀ 脫臼 ▶

即關節脫位,一旦發生脫臼,應囑咐傷者保持安靜、不要活動,更不可揉搓脫臼部位。如脫臼部位在肩部,可把患者肘部彎成直角,再用三角巾把前臂和肘部托起,掛在頸上,再用一條寬帶纏過胸部,在對側胸作結。如脫臼部位在髖部,則應立即將傷者送往醫院。

◀ 骨折 ▶

常見骨折分為兩種:一種是皮膚不破,沒有傷口,斷骨不與外界相通,稱為閉合性骨折;另一種是骨頭的尖端穿過皮膚,有傷口與外界相通,稱為開放性骨折。

對開放性骨折,不可用手直接接觸傷口,以免引起骨髓炎。應用消毒紗布為傷口作初步包紮、止血後,再用平木板固定送醫院處理。骨折後肢體不穩定,容易移動,會加重損傷和劇烈疼痛,可找木板、膠板等將肢體骨折部位的上下兩個關節固定起來。如一時找不到外固定的材料,骨折在上肢者,可屈曲肘關節固定於軀幹上;骨折在下肢者,可伸直腿足,固定於對側的肢體上。

懷疑脊柱有骨折者,需儘早平臥在門板或擔架上,軀幹四周用衣服、被單等墊好,不致移動,不能抬傷者頭部,這樣會引起傷者脊髓損傷或發生截癱。昏迷者應俯臥,頭轉向一側,以免嘔吐時將嘔吐物吸入肺內。

曲臂

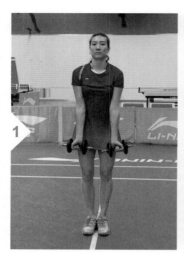 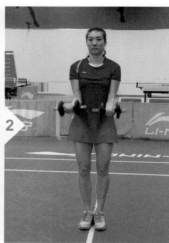 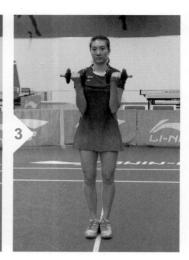

◀ 瞭解動作 ▶

這一動作主要用來鍛煉肱肌和肱三頭肌，對腹直肌、豎脊肌、腕屈肌亦效果明顯。可以用啞鈴來做，也可以用槓鈴。

◀ 動作要點 ▶

· 雙手各抓住啞鈴，直立站立，膝蓋稍微彎曲。

· 屈臂儘可能降低啞鈴，保持肘部的位置固定。

平舉

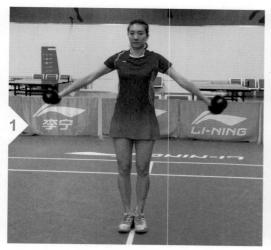

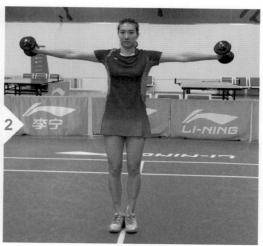

◀ 瞭解動作 ▶

可以活動肩關節，還可以活動到背後的菱形肌，對長期久坐伏案工作的人，有緩解疲勞的好處。

◀ 動作要點 ▶

· 兩手持啞鈴垂於腿前，身體稍前傾，雙肘微屈，向兩側舉起啞鈴至肩高，使三角肌處於「頂峰收縮」位，稍停，然後肩肌控制緩慢還原。也可單臂做，兩臂輪換。

頸後舉

◄ **瞭解動作** ►

肱三頭肌屬上臂肌肉，鍛煉好可強壯上臂，而頸後臂屈伸是練習肱三頭肌的重要動作。與槓鈴相比，啞鈴頸後臂屈伸更能刺激肱三頭肌內側，利用啞鈴可以還可做到單手頸後臂屈伸，更加靈活。啞鈴頸後臂屈伸可分為坐姿和站姿。

◄ **動作要點** ►

· 雙手托住啞鈴，至於腦後上方，掌心向上。

· 兩上臂貼近兩耳，保持豎直，肘部緩慢彎曲，將啞鈴回落到腦後。

· 前臂向上挺伸，托起啞鈴，直到臂部接近伸直。

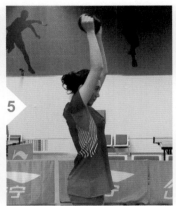

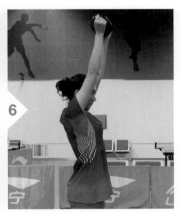

🏸 **注意事項**

- 保持注意力集中，並讓肱三頭肌持續發力。

- 托起啞鈴時，臂部不必完全伸直，避免鎖定狀態。

- 訓練過程中，兩上臂緊貼兩耳，頭部不搖動。

- 如果重量較大，可以讓背部靠在靠背上。

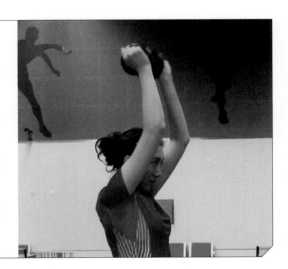

頭上舉

◄ 瞭解動作 ►

主要鍛煉上半身的大肌肉群：三角肌前束、三角肌中束、斜方肌、上胸肌以及肱三頭肌，可以有效增加肌肉體積，使肩膀變寬、變厚。

◄ 動作要點 ►

· 站著可以使用更大的重量，帶動更多肌肉參與訓練。

· 坐著更針對三角肌，動作也會更規範。雙手持啞鈴握於頭部兩側。（注意：做動作時，掌心要始終向前。）把啞鈴推起到兩臂伸直，然後再慢慢下放到起始的位置。

 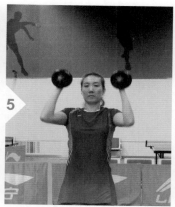 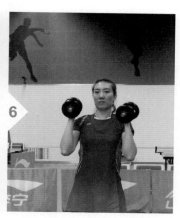

◀ 細節講解 ▶

- 和所有運動一樣，在練習啞鈴前要先做一下熱身運動，比如活動手腕，避免在運動中損傷肌肉、韌帶。

- 練習前還要先選擇好合適重量的啞鈴。如果練習啞鈴的目的是為了增加肌肉，基本動作組最好選擇 65% 至 85% 負荷的啞鈴。

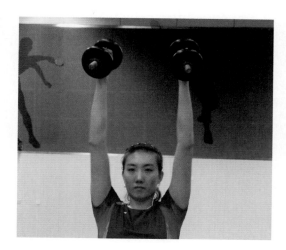

腕力

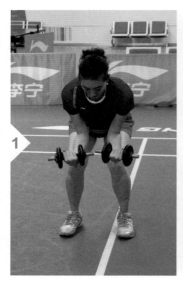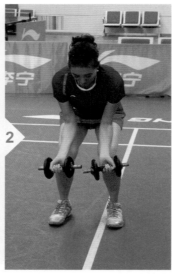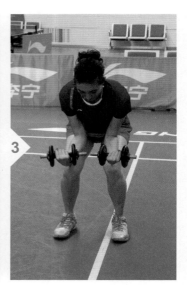

◄ 瞭解動作 ►

平時可以多做一些提東西的運動,這些看
似好像對腕力沒有什麼關係,其實不然。

◄ 動作要點 ►

· 準備動作。兩腿張開半蹲。兩手握住
 啞鈴平放在兩膝上面。

· 兩手握住啞鈴反復地上下運動。

仰臥起坐

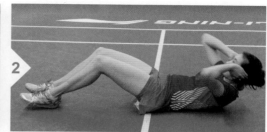
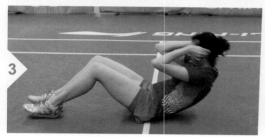

◄ 瞭解動作 ►

仰臥起坐的主要作用是增強腹部肌肉的力量。做得正確的話,仰臥起坐既可增進腹部肌肉的彈性,同時也可以保護背部和改善體態。

◄ 動作要點 ►

· 仰臥,兩腿併攏,兩手扶耳。

· 利用腹肌收縮,迅速成坐姿。上體繼續前屈。

· 兩肘觸膝;然後還原成仰臥姿態,重複多次。

掌上壓

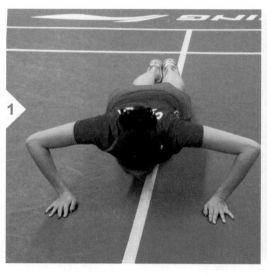

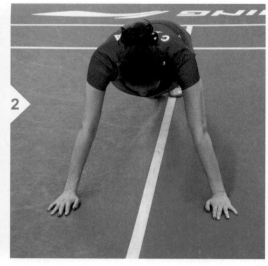

◄ 作用功效 ►

掌上壓主要鍛煉的肌肉群有胸大肌和肱三頭肌，同時還鍛煉三角肌前束、前鋸肌和喙肱肌及身體的其他部位。其主要作用是提高上肢、胸部、腰背和腹部的肌肉力量。

◄ 動作要點 ►

· 保持從肩膀到腳踝成一條直線，雙臂應該放在胸部位置，兩手相距略寬於肩膀。

· 做掌上壓時，應該用 2 到 3 秒時間來充分下降身體，最終胸部距離地面應該是 2 厘米到 3 厘米距離左右；然後，要馬上用力撐起，回到起始位置。

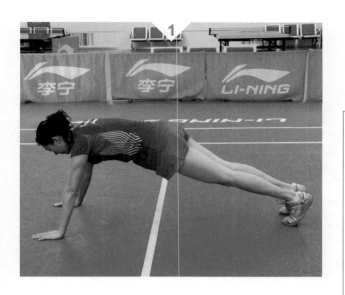

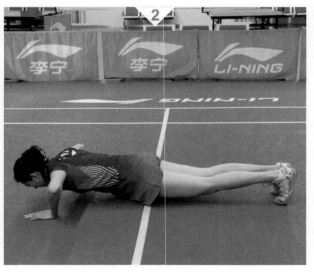

- 要循序漸進，由少到多，由輕到重進行鍛煉。
- 根據自己的體質情況，選擇適宜的練習方法，控制運動負荷。
- 要做好準備和放鬆活動，防止受傷和肌肉僵硬。
- 老人禁用指式、擊掌、負重練習法。心臟病、高血壓患者也禁用此法。
- 掌上壓為重力訓練，長期鍛煉容易對指關節（拳式）、腕關節（掌式）和肩關節造成較大的壓力和衝擊，引發以上部分疼痛和受損，所以平時需對這些關節多加保養。

側撐

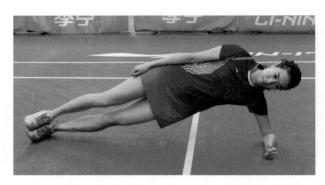

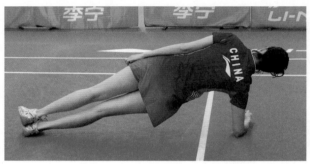

◀ 作用功效 ▶

側撐能鍛煉到以下多個方面：加強手腕、肘部及腳外側的力量；增強腰兩側肌群的彈性；增強身體的平衡感，提高注意力；使腳及手腕、手臂更加有力；有效減少腰兩側的多餘脂肪，加強腰兩側的肌肉力量；緩解頸部疼痛，使頸部肌肉更有力。

◀ 動作要點 ▶

- · 一手和腳側撐地，另一臂靠體側。
- · 身體和支撐臂伸直，側向地面的姿勢。

靜蹲

 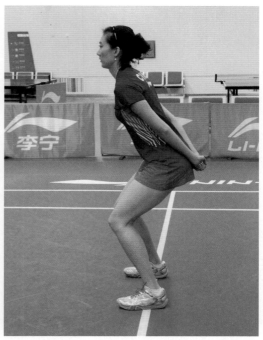

◀ 作用功效 ▶

靜蹲除了可以增加腿部肌肉的力量外，另外一個重要的作用就是可以對受損的膝蓋進行恢復。靜蹲後，膝關節中關節液的分泌量加大，而大量的關節液能夠對膝蓋起到潤滑、營養和修復的作用。因此那些長時間打球後感到膝蓋不適的朋友都可以嘗試一下靜蹲。做 3 組，一次 3 到 5 分鐘即可。

◀ 動作要點 ▶

· 上身正直抬頭挺胸，保持身體直立，兩腳分開和肩寬一樣的距離，腳尖正向前，不要「外八字」或者「內八字」。
· 體重平均分配在兩條腿上，緩慢地下蹲，到大腿小腿呈 90 度角為止。保持這個角度，然後逐漸把腳向前移動，這時候低頭看一下，膝蓋和腳尖應正好在一條直線上。

平板支撐

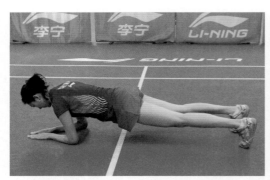

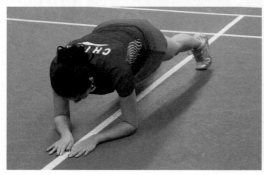

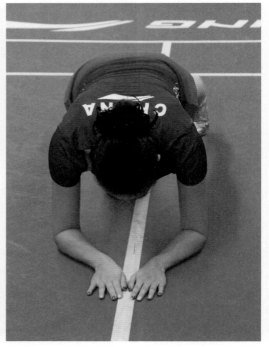

◀ 作用功效 ▶

平板支撐是一種類似於掌上壓的肌肉訓練方法，在鍛煉時主要呈俯臥姿勢，可以有效地鍛煉腹橫肌，被公認為訓練核心肌群的有效方法。

◀ 動作要點 ▶

· 俯臥，雙肘彎曲支撐在地面上，肩膀和肘關節垂直於地面，雙腳踩地，身體離開地面，身體伸直，頭部、肩部、胯部和踝部保持在同一平面，腹肌收緊，盆底肌收緊，脊椎延長，眼睛看向地面，保持均勻呼吸。

· 每組保持 60 秒，每次訓練 4 組，每組之間間歇不超過 20 秒。

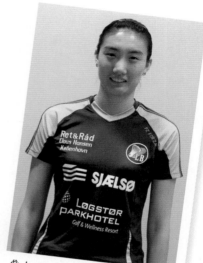

參加丹麥最高等級聯賽的單
人照。

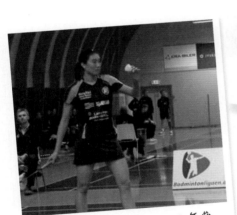

張曦教練於 2007 至 2008 年參
加丹麥最高等級聯賽時上場的照
片。

5

運 動 後 的
放 鬆 拉 伸

01
肩部拉伸

02
腿部拉伸

03
腰部拉伸

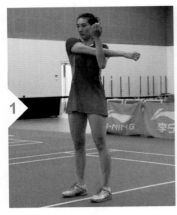
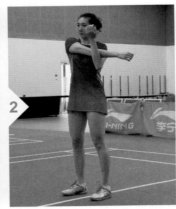
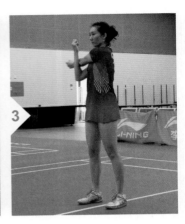

◄ 了解動作 ►

在做肩部拉伸運動的時候要注意肩部要下沉，不要聳肩。伸直的手臂儘量向遠伸，但肩部不要隨著運動，身體保持正直，向手臂伸展方向運動。

◄ 動作要點 ►

· 準備動作時，右臂伸直，左臂彎曲夾住右臂。
· 上身向左側轉動。
· 左臂以同樣的方法運動。

◄ 跟我練習 ►

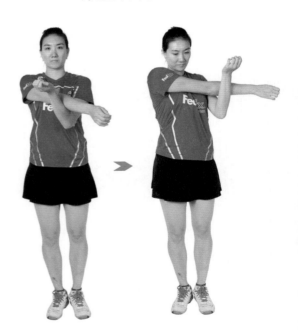

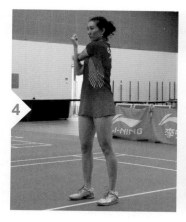
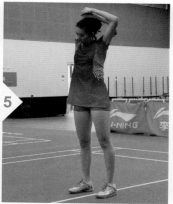
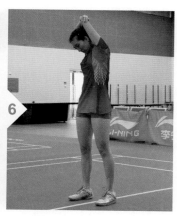

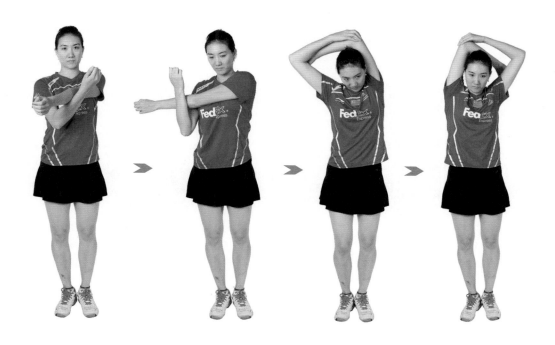

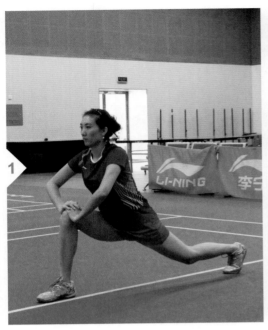
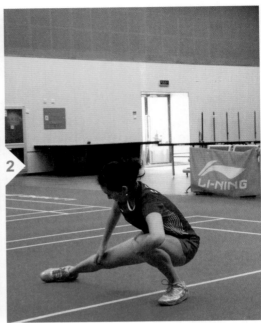

◄ 腿部拉伸的好處 ►

- · 幫助防止肌肉疼痛和抽筋。
- · 增強肌肉的運動效能。
- · 加強肌肉的收縮能力，使其運動
 得更有力和有效，並增長步距。
- · 改善整體外形。

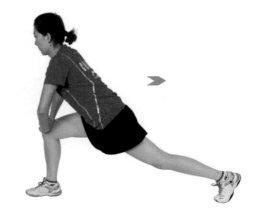

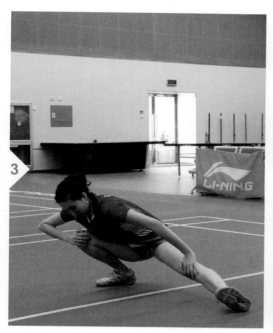

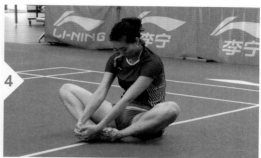

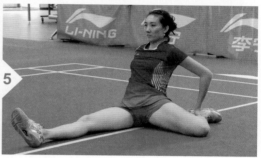

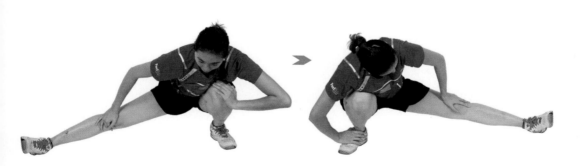

動作①

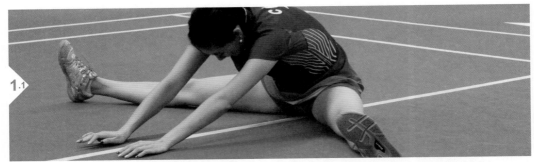

◄ 腰部拉伸的好處 ►

- 這些拉伸動作是為了緩解腰部的肌肉痠痛而設計的。
- 這些動作對上背部、肩部和頸部也很有好處。把強度控制在感覺舒適的範圍內,千萬不要過度拉伸。

◄ 動作①:動作要點 ►

- 自然坐下,雙腿儘可能向兩邊張開,保持伸直狀態。
- 雙臂向前伸直,腰部要向前彎曲,一直到自己的最大限度,千萬不要過度拉伸。
- 收回動作後來回重複。

動作②　　　動作③

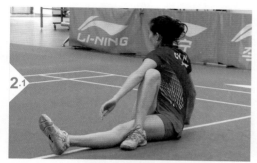

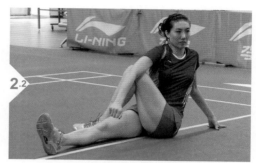

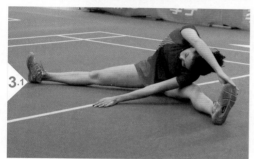

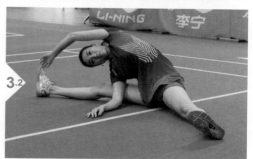

◀ 動作②：動作要點 ▶

- 自然坐下，雙腿向前伸直，雙臂平行支撐於臀部後側，抖動雙腿放鬆，右腿彎曲跨在左腿之上，左臂抬起放在右腿膝蓋上，同時身體向後轉，目視前方。
- 收回動作後，左側重複一次。

◀ 動作③：動作要點 ▶

- 自然坐下，雙腿儘可能向兩邊張開，保持伸直狀態。
- 右手臂自然放在腰前。左手臂向上伸直。
- 腰部向右側彎曲，使左手能碰到右腳腳尖。
- 收回動作，左側重複一次。

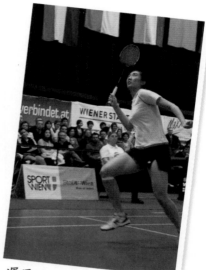

運用正手底線抽球。

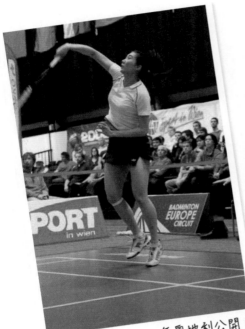

張曦教練在 2007 年奧地利公開賽中運用正手殺球。

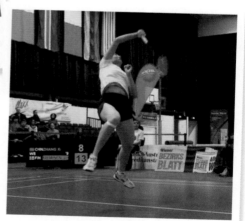

帥氣的運用頭頂底線吊球。

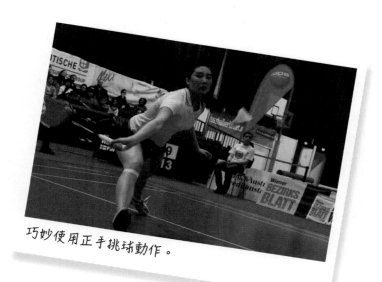

巧妙使用正手挑球動作。

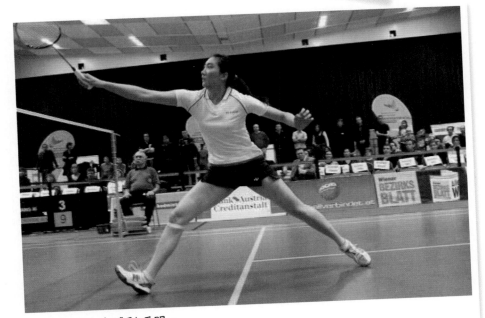

反手推球後的精彩瞬間。

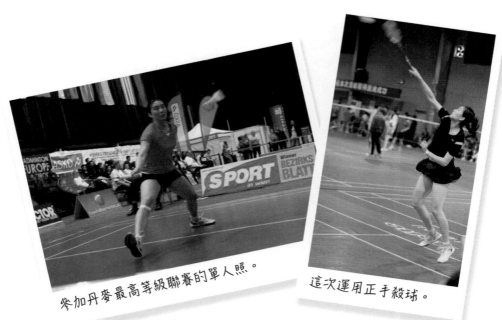

參加丹麥最高等級聯賽的單人照。

這次運用正手殺球。

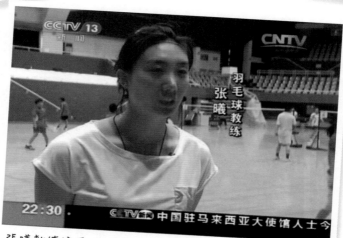

張曦教練接受 CCTV13 的採訪。

教練介紹

基本資料

姓　名：	張曦	
出生日期：	1984.10.24	
身　高：	178 cm	

首都體育學院 競技體育系 運動訓練專業 2007 年本科畢業生

運動員經歷

1999 年進入北京專業隊

2002 年加入中國青年隊

2004 ～ 2005 年正式加入國家隊，成為國家隊隊員

2006 年退出北京羽毛球隊

2007 ～ 2008 年加入丹麥 Lillerod 俱樂部，參加丹麥俱樂部最高等級聯賽兼球隊教練員

2008 ～ 2009 年加入瑞典 Taby 俱樂部，參加瑞典俱樂部最高等級聯賽兼球隊教練員

主要成績

2004 年全國青年錦標賽單打亞軍，團體第三名

2004 年全國冠軍賽單打季軍，評為國家級「運動健將」

2008 年奧地利公開賽女單冠軍

2009 年愛爾蘭公開賽女單冠軍

2009 年挪威公開賽女單冠軍

2008 年葡萄牙公開賽女雙冠軍、女單亞軍

2008 年瑞典公開賽女雙亞軍

2008 ～ 2009 保加利亞、波蘭、捷克公開賽女單季軍

教練員經歷

從退役到國外當運動員兼教練員 4 年，2010 至 2013 年，與石景山體校合作建立了羽毛球隊。帶領的隊伍在北京市青少年錦標賽和教育局舉辦的北京市比賽中共獲得 5 次季軍，多次第五名的優異成績，使該隊成為北京市青少年羽毛球隊伍中的後起之秀。

圖解羽毛球全攻略

作者
張曦、牛雪彤

編輯
Sherry Chan

美術設計
Nora Chung

攝影
牛雪彤

排版
辛紅梅

出版者
萬里機構出版有限公司
香港鰂魚涌英皇道1065號東達中心1305室
電話：2564 7511
傳真：2565 5539
電郵：info@wanlibk.com
網址：http://www.wanlibk.com
　　　http://www.facebook.com/wanlibk

發行者
香港聯合書刊物流有限公司
香港新界大埔汀麗路 36 號
中華商務印刷大廈 3 字樓
電話：2150 2100
傳真：2407 3062
電郵：info@suplogistics.com.hk

承印者
中華商務彩色印刷有限公司
香港新界大埔汀麗路 36 號

出版日期
二零一八年二月第一次印刷

鳴謝
李寧（中國）體育
用品有限公司、羽
曦同行羽毛球俱樂
部、80s 攝影團隊